用**無輪廓線**技法
畫出可愛**的**童趣世界

日本人氣繪師的壓箱祕訣大公開！

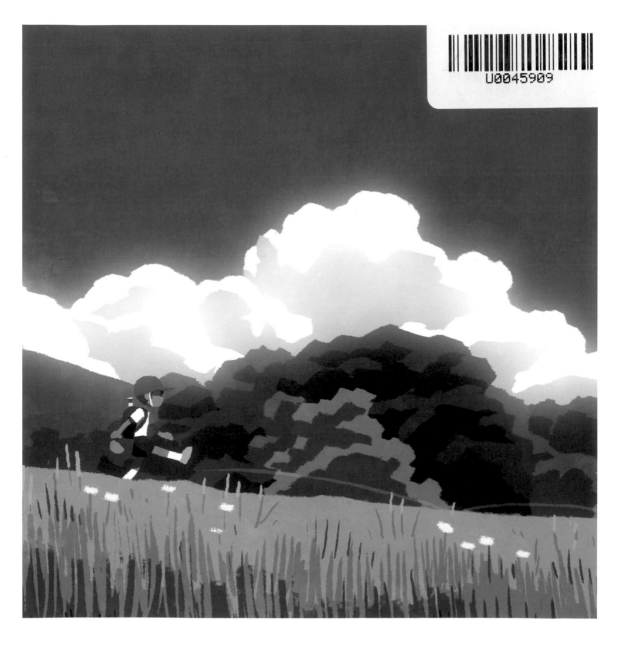

U0045909

ヒョーゴノスケ／著 黃嫣容／譯

前言

初次見面，我是ヒョーゴノスケ。現在從事插畫工作。

首先得先講明，就算看了這本書，畫技也不會突飛猛進。

我沒去過美術相關學校或繪圖教室，所有的圖都是以自己的方式畫出來的。

因此，我對基礎一無所知，如果被繪畫老師看到我的畫法，他們說不定會生氣。搞不好我的方法都是錯的。

被問到「要不要出插畫技法的書」時，我心裡想的是「像我這樣的人應該沒有資格教大家畫畫才對」。

話說回來，雖然沒有辦法教大家把圖畫得更好的方法，但我可以向大家說明自己的繪畫方式。

本書就像我偶爾在 twitter 上所做的那樣，「只是稍微說明一下自己畫法的一本書」。也因此，書名沒有「講座」、「教室」等詞彙。（順帶一提，原本想將書名取為《ヒョーゴノスケ的小聰明繪圖法全集》，可惜後來被否決了……）。

儘管本書或許無法幫助各位畫得更好，不過，如果是對我的創作方式感到好奇的人，那麼應該會覺得很有趣吧？

ヒョーゴノスケ

關於本書中的範例檔案

在本書 Part 1～Part 3中所收錄的插畫,我們放在網路上提供下載。
下載網址如下。

https://reurl.cc/rgkNrr

您也可以掃描以下的 QR CODE:

下載後的檔案為壓縮檔,需解壓縮。
解壓縮密碼:hyogonosuke

輸入密碼後,便可以解壓縮並使用檔案了。
我們將 Part 1～Part 3分為三個資料夾,分別收錄完成圖及尚未合併圖層的檔案。

注意!

本書中提供下載的插畫檔案皆非免費素材。插畫檔案的所有權歸著作權人所有。下載好的檔案夾中,有個名為「請先閱讀」的檔案,請詳讀內容後再使用。

目次

操作環境

本書是於下述操作環境中進行繪圖製作。
OS：Windows10
Photoshop：CC2019
電子繪圖板：Wacom Intuos Pro

[Part 0]

關於 Photoshop

設定筆刷

我為了在 Part 0 的 1-1 要先説明些什麼而猶豫了很久，但總之先針對 Photoshop 的設定做一些説明，就從介紹我常用的筆刷開始吧。

我在畫圖時只用一種筆刷。會在這個預設筆刷中稍微調整參數數值。

tips 📌

在工具列點選筆刷工具後，再於上方的選項列中點選圖示 🗹，就能開啟筆刷設定畫面。

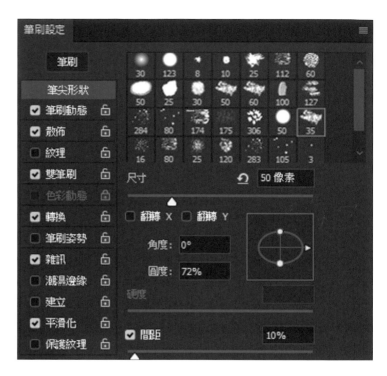

像這樣設定「筆刷動態」。

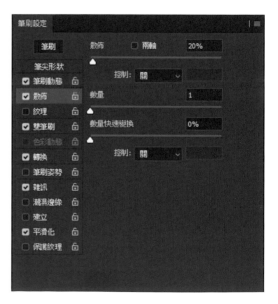

如圖所示設定「散布」。

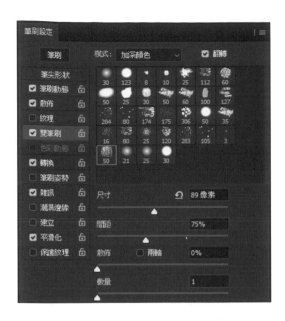

點選「雙筆刷」如圖所示設定。

只要在「雙筆刷」選單中設定，便能將兩種筆刷組合起來做出更加複雜的筆刷。

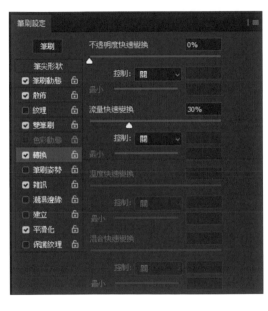

「轉換」的數值也如圖所示輸入。

「雜訊」與「平滑」沒有需要設定的參數，所以在此省略。

如此一來，就能畫出抖動且充滿手繪質感的線條。

這個筆刷也會拿來當作橡皮擦。設定好之後不要忘記先儲存起來。

0-2 自訂圖層

我經常使用圖層這個功能。甚至有時一張作品會使用超過一百個圖層。
圖層數量增加的話，選取需要的圖層就會很花時間，所以先稍微改變一下圖層的設定。

打開「圖層面板選項」。

 tips

在右邊的圖片上點選圖示 ▤ 就會出現選項列，從中點選。

因為希望能盡量在畫面中多顯示一些圖層，
所以選取最小的縮圖尺寸。
為了一眼就能看出每張圖層上畫了些什麼，所以
在「縮圖內容」中點選「圖層邊界」。

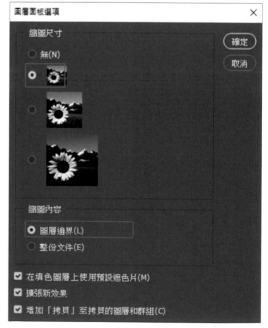

圖層太多的話，也會用資料夾來整理分類。

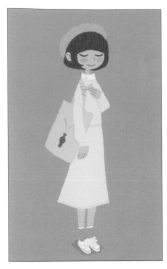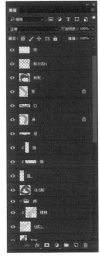

舉例來說，如果要畫有多個角色且加上背景的圖畫，圖層數量就會暴增。

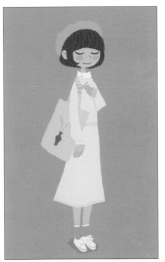

只要利用圖層資料夾就能收納管理。

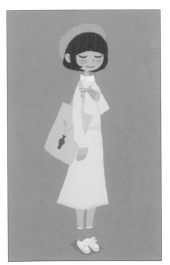

也可以在資料夾中再開新資料夾，或是將多個資料夾合併在一起。

memo

因為圖層資料夾也可以使用之後要跟大家介紹的剪裁遮色片功能（請參考P.23），製作的時候會非常方便。

0-3 自訂格點

在決定構圖時，會利用格點來當作輔助線。
我經常使用重點在中央的構圖法或是三等分構圖法，所以先設定適合的格點。

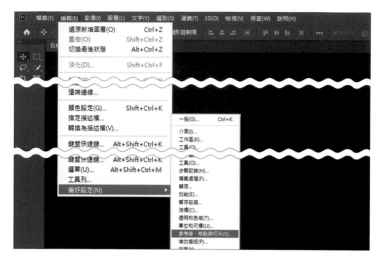

在「編輯」選單中點選「偏好設定」，接著點選「參考線、格點與切片」。

memo

和構圖相關的內容，會在 Part 4 解說。

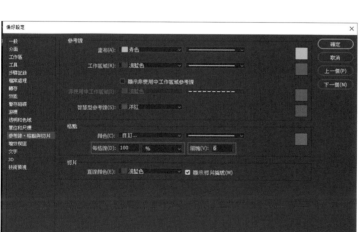

將「每格線」設定為「100%」，「細塊」設定為「6」。

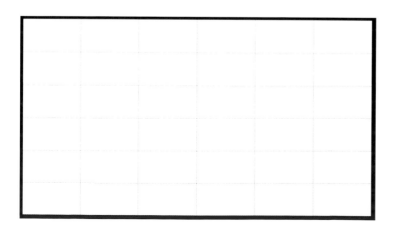

這就是描繪將重點放在中央構圖或是三等分構圖時使用的格點。

memo

如果設定後又不希望格點顯示在畫面上，可以在「檢視」選單中點選「顯示」，再將格點的選項點除。

0-4 編輯色彩面板

先將常用的顏色登錄到「色票」面板中。

點選「色票面板」中的空白處。

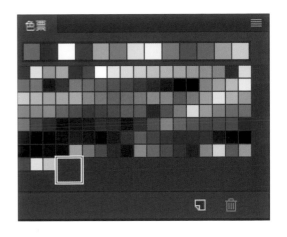

可以點選色票面板右上██的圖示,再點選所需的縮圖大小來調整。

將顏色登錄到色票中。
我會將「色彩增值」時使用的藍色、「覆蓋」時使用的光線顏色、加亮顏色時用到的暖色系等等登錄到色票。

色票面板中,最近使用的色彩會顯示在上方。

這個做法會將目前選取的顏色登錄到色票中,所以可以先以滴管選取顏色,或是調整色板、檢色器中使用的顏色備用。

0-5 常用快速鍵

最後，在這裡為大家整理畫圖時常用的快速鍵。有了快速鍵就能有效率地描繪畫作，非常方便。

功能	按鍵
全選	Ctrl＋A
取消選取	Ctrl＋D
儲存檔案	Ctrl＋S
筆刷	B
橡皮擦	E
縮小筆刷	〔
加大筆刷	〕

功能	按鍵
筆刷透明度	1～0
滴管	Alt＋點選顏色
水平垂直線	一邊按著Shift一邊拉出線條
剪下	Ctrl＋X
複製	Ctrl＋C
貼上	Ctrl＋V
拖曳工具	空白鍵

tips

本書使用的軟體雖然是Photoshop，但並沒有解說Photoshop的操作方式。下方整理了部分操作說明，如果有不懂的地方可以從下面確認。

●開新檔案
啟動Photoshop後，點選「開新檔案」，即可設定尺寸及顏色來開啟新的檔案。也可以從「檔案」選單中點選「開新檔案」。

●面板
如果啟動後沒有顯示色票等面板，可以從「視窗」選單中點選想要開啟的面板。

●筆刷工具
設定好筆刷後，點選右下方的「建立新筆刷」圖示即可儲存。此外點選「筆刷」工具就可以選用設定好的筆刷，也可以讀取新的筆刷。

●切換最後狀態
只要同時按下鍵盤的Ctrl＋Alt＋Z就可以取消操作，回到上一步。但復原的次數有限，請務必留意。

●建立新圖層
同時按下Ctrl＋Shift＋N，就會直接出現製作圖層的設定畫面。此外，點選圖層面板下方的圖示就可以直接建立新圖層，也可以指定建立調整圖層等特殊圖層。這時候建立的新圖層會因為所選圖層種類不同而新增在不同地方，請多加留意。

●操作圖層
圖層的配置位置越上方圖層就越接近操作者（也就是說越上面的圖層越不會被其他圖層遮擋）。如果想改變圖層順序，可以直接以拖曳的方式移動。此外，圖層名稱旁邊有個眼睛圖示 👁，點這個圖示就能夠暫時不顯示該圖層。

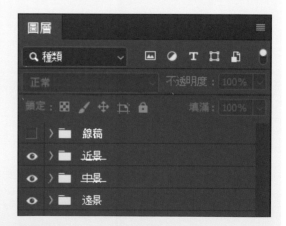

●讀取圖片
將圖片拖曳到Photoshop中就會直接被建立為一個新的圖層（也可以從「檔案」選單裡選取「置入嵌入的物件」）。確認要擺放的位置後按下enter鍵，在圖片上點選右鍵也可以選擇「將圖片點陣化」。

[Part 1]

關於人物畫

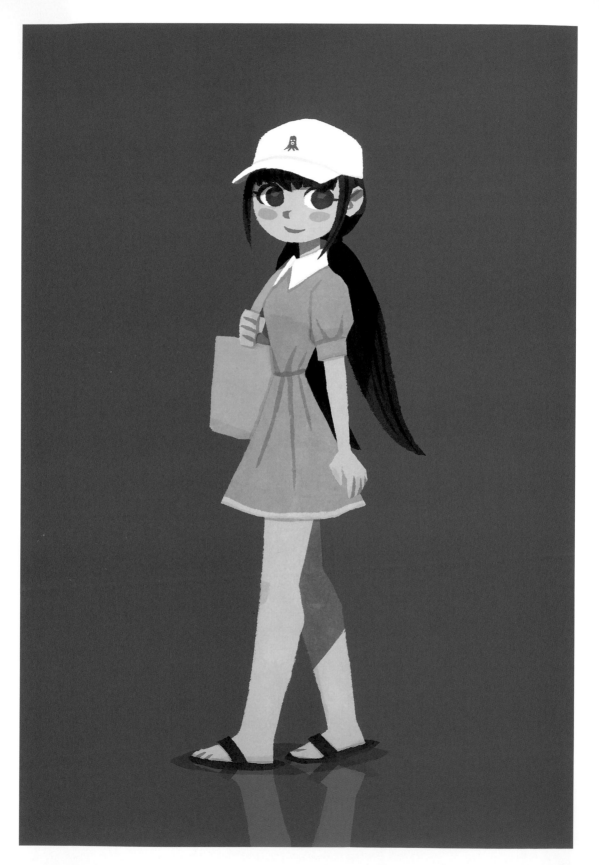

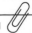

繪製流程

Chapter 1
底稿
..

構想角色的主題或人物設定、動作等。之後上色時也可以參考。

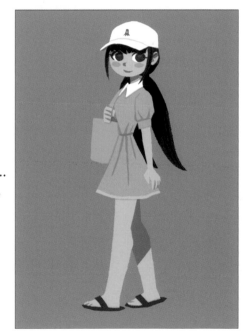

Chapter 2
上色
..

把各部位分為不同圖層上色。將細節等處都大致調整好後，再考量光線和反射等等，於各處加上陰影。

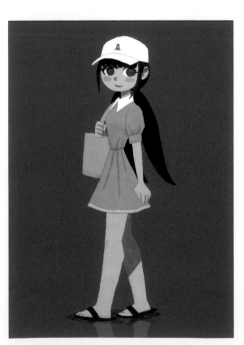

Chapter 3
完稿
..

將角色做出整體感及手繪感。在這裡背景只用單色平塗。

Chapter 1
底稿

╲╲╱╱ 1-1　思考要繪製的角色

一開始得先想想要畫什麼樣的角色。因為在「Part 2關於背景」中想描繪現代的日本城鎮,所以要做出一致的世界觀。那麼,在這裡就將主題設定為「於現代的日本城鎮中漫步的女孩」。

在筆記本中用鉛筆試著簡單地畫出設計草圖看看。因為也不會讓其他人看到,所以就隨手快速畫一畫吧(雖然這次是給大家看了⋯⋯)。順便思考要畫什麼樣的髮型、什麼樣的服裝等等。

大致確定出形象後,就可以先結束這個步驟。

╭─ memo ─╮

若問我為什麼不是以數位的方式,而是以筆畫在筆記本的方式繪製草圖,那是因為對我而言這樣畫比較快。因為原本就比較習慣手繪⋯⋯。
如果是本來就比較習慣電腦繪圖的人,全部都以電腦繪圖操作就可以了。

1-2 思考要繪製的動作

一邊大致思考一下角色的個性，一邊想該畫什麼動作。這邊也先畫在筆記本上。

這次設定的角色是開朗有朝氣、十分喜歡夏天的戶外派女孩。

對流行的時尚等沒有什麼興趣。因為覺得在百元商店買的夾腳拖鞋非常好穿所以相當喜歡。家裡大概有十雙同款夾腳拖鞋。

大概是這樣的感覺。

可以在網路上搜尋角色姿勢的資訊，有素描用人偶的話，就將人偶擺出幾個動作來畫畫看。如果畫出「就是這個！」的動作，就用手機拍攝後上傳到電腦裡。

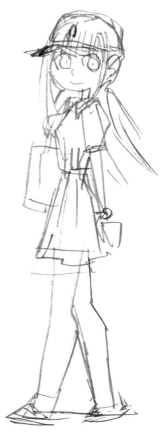

這次就用這張草圖為底，描繪線稿。

1-3 描繪線稿

將剛剛讀取到電腦裡的草圖調降透明度,在上方描繪乾淨的線稿。

雖說是線稿,但最後還是會去
除線條,因此不用畫得太過仔
細。
這只是為了拿來當上色時的根
據。

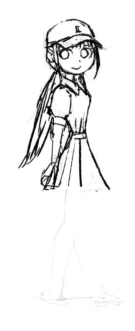

將頭變大或縮小、手腳拉長或
縮短等等,取出身體比例的平
衡。
水平翻轉看看就能看出比例不
平衡的地方,所以請務必用水
平翻轉來確認。

如果覺得身體比例沒什麼問題
的話,此步驟就完成了。

將這個圖層命名為「線稿」,
並將混合模式設定為「色彩
增值」,不透明度則調整為約
20%。

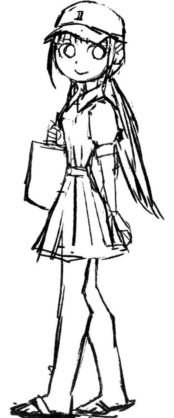
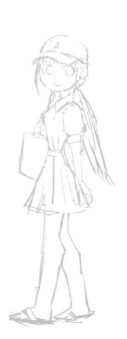

畫在筆記本上時沒有注意到的
奇怪地方,通常透過螢幕就看
得出來(頭部與身體的比例、
重心等等)。

Chapter 2
上色

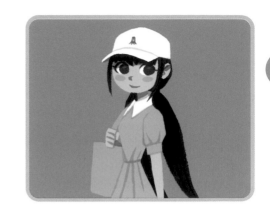

Part
1

關於人物畫

╲╷╱
2-1 區分各個物件——上色

建立一個命名為「角色」的資料夾，在資料夾中新增圖層上色。

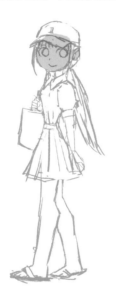

基本而言一個圖層上只會用一個顏色。將各個部位區分開來上色。

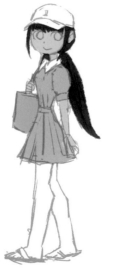

顯示在上層的顏色圖層要放在上面，越下層的顏色則放在越下面（平常我不太會為圖層命名，在這裡是因為想讓大家更清楚，所以才試著命名）。

memo

這時候還不用很認真地考慮顏色。因為之後還會調整，所以只要以快點塗完顏色為目標進行就可以了。

21

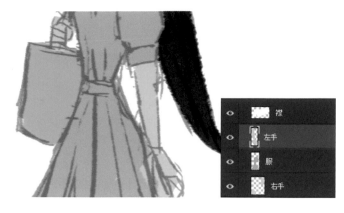

左手和右手雖然是同樣顏色，但左手在裙子前方、右手在裙子後方，所以左手和右手的圖層也要分開。
衣服和包包也塗上底色。

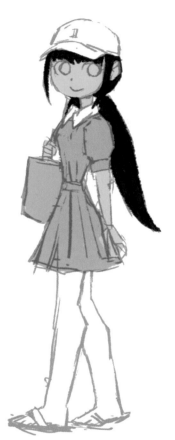

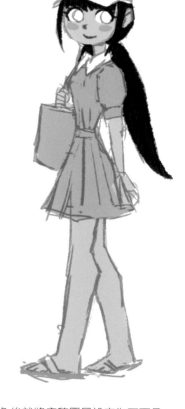

要多多留意可能會畫到其他顏色上，或是超出底稿畫好的線條外。

整體上完色後就將底稿圖層設定為不可見。

在畫有版權的插畫時，可以用滴管去吸取客戶提供的角色設定或資料上的顏色。角色會因為地點、場所、時間等環境不同，而在最後呈現出完全不同的色彩，但底色一定要多加留意，盡量忠實地反映到畫中。

2-2 運用剪裁遮色片

描繪裙襬。但很難在不超出裙子的範圍裡畫上裙襬。這時候就可以使用剪裁遮色片。

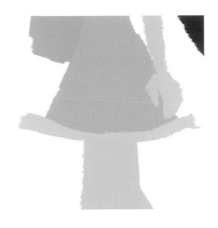

先建立一個裙襬用的圖層，上色時不需在意畫到超出邊緣。

在裙襬圖層上按右鍵點選「建立剪裁遮色片」，圖層顯示的狀態就會改變。

下方圖層的透明處上，剛剛畫到超出邊緣的部分都不見了。

23

運用這個功能描繪瞳孔。
在瞳孔的圖層上按右鍵，點
選「建立剪裁遮色片」。

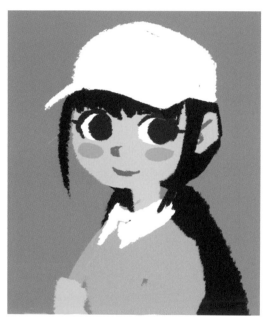

如此一來，眼球就不會超出眼白的範圍，可以以
此調整瞳孔的位置。

tips

剪裁遮色片是指某個圖層透明的部分，可以對其他圖層產生遮色片效果的功能。利用剪裁遮色片功能的話，某兩個圖層中，下方
圖層的形狀會在上方圖層呈現出裁剪般的效果。不過，這也只是「裁剪般的效果」，而並不是實際剪裁圖片。
只要活用這個功能，就能如前面所述一般，能設定為裙襬不會超出裙子的範圍，或是將瞳孔設定為不會超出眼白範圍，以此調整
位置。要畫複雜圖樣或細緻裝飾時，就試著使用看看吧。
此外，設定好的剪裁遮色片也可以事後解除。

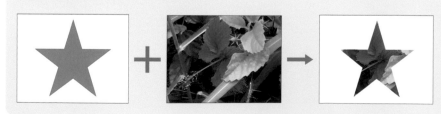

2-3 調整比例平衡與形狀

仔細地為上好底色的各個圖層修整邊緣。

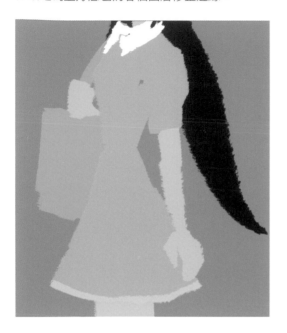

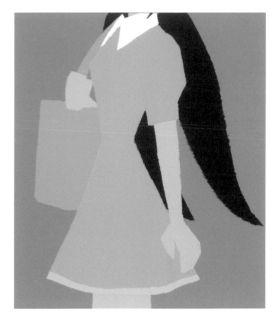

用橡皮擦工具擦除超出邊緣的部分、把沒有塗滿的部分補上。交換使用筆刷和橡皮擦工具，修整出理想的形狀。

儘管這邊主要是想修整，不過也可稍微留下一點粗糙的筆觸。如果覺得好像畫得太整齊的話，就再次加上一些粗糙的線條。

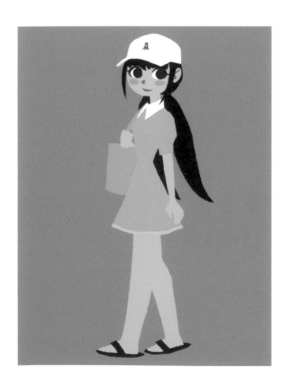

畫到這裡，圖畫整體如左圖所示。
現在開始調整陰影等後續。

為什麼要稍微留下一些粗糙的部分呢？其實是我個人的喜好。即使有些地方不是很完美，大腦會自行幫我們把圖畫美化成完美的樣子。
我從以前就經常覺得「有點粗糙的感覺很棒」，因此便養成了圖畫有點粗糙也很好的想法。

2-4 利用「色彩」增值功能描繪陰影

接下來要畫陰影，陰影只會用到一種顏色。

在「角色」的圖層資料夾上方建立一個新圖層，點選「建立剪裁遮色片」。

將圖層的混合模式設定為「色彩增值」。

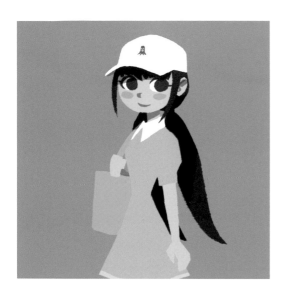

用青色畫上陰影部分。

一邊留意主要光源的位置一邊描繪。在這幅畫中我將主要光源設定在右上角。

memo

順帶一提，為什麼陰影要用青色呢？因為我在想「天空要畫成藍色的」。詳細會在 Part 2 的「關於背景」中說明。

為了呈現角色的立體感而加上陰影，此外也會為了要能清楚區分前後關係而描繪陰影。

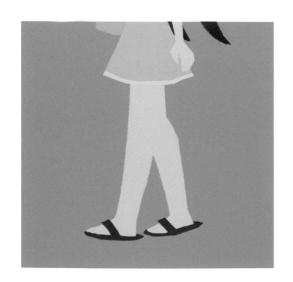

以腿的部分來舉例。因為我的作品沒有輪廓線，所以看不出來哪隻腳在前面。為了能清楚區分腿的前後位置，才在後方的腿上畫上陰影。

這麼一來，就能清楚看出在前方的是左腳。
比起正確的呈現立體感，我通常會比較重視畫面
能讓人一看就懂。

陰影畫完後的樣子如右圖所示。

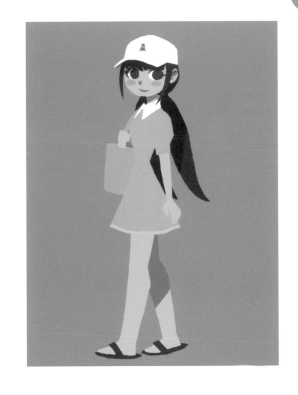

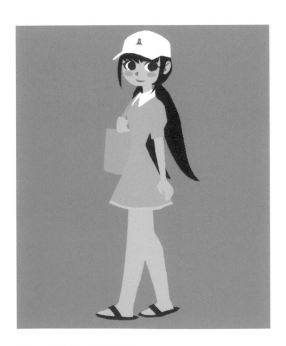

開始畫陰影之前是這樣。

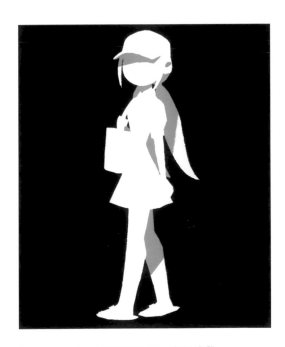

順帶一提，這次畫好的陰影是這種感覺。

2-5 描繪細節

基本上我不會很仔細描繪細節,但為了不讓畫中的訊息量太少,所以多少會畫上一些。

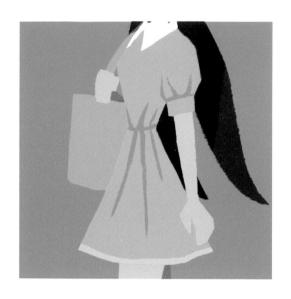

試著在襯衫和裙子上畫上皺褶。用2-4中畫陰影的顏色、混合模式為「色彩增值」描繪。

也畫上手指的細節。
一般場合都會用陰影的顏色以色彩增值描繪,但手指或鼻子等處會用比膚色略深的顏色來畫。會這麼畫的原因是「總之就是我自己的喜好」。

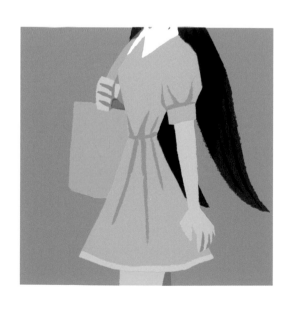

描繪頭髮的毛流。這時也不是用陰影的顏色,而是用比頭髮顏色略深的顏色描繪。這也是個人喜好問題。

2-6 環境光遮蔽

在網路上搜尋「環境光遮蔽」一詞，會出現「有其他物體接近而變得狹窄處或是房間角落等處，因為被環境中的光線影響而產生陰影的現象」。

以我自己的解讀與實際作畫時的狀況來說，就是「物體和物體的接觸點或是凹陷處，會產生一層淺淺的陰影」。
描繪這層陰影時，和主光源的位置沒有關係。

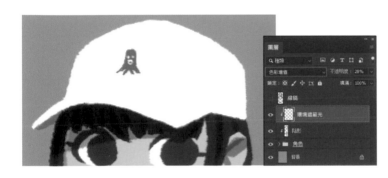

在「角色」的圖層資料夾上建立一個新圖層，並點選製作剪裁遮色片。
將圖層的混合模式設定為色彩增值。
顏色設定為和描繪陰影時相同的青色，在物體與物體接觸的點或是凹陷處畫上陰影。

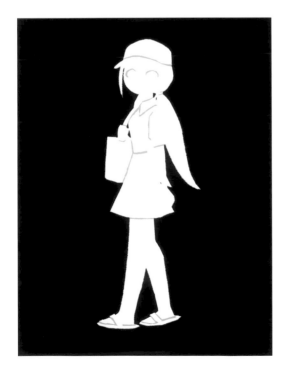

這次畫出來的「環境光遮蔽」大概是像這樣的感覺。
瀏海和額頭處也要畫上陰影比較合理，不過因為這樣表情會看起來很陰沉，所以這次沒畫。

還記得以前在電玩公司製作電玩時，只要用了環境光遮蔽，遊戲的圖像品質就會大幅提升。

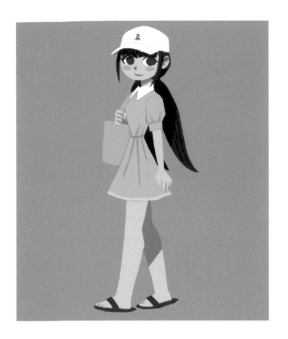

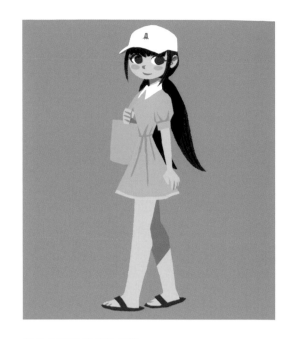

如果覺得有點死板的話，可以調降不透明度。我都是調整至25%左右。

描繪之前是這樣的感覺。

2-7 加入重點光線

一邊留意主要光源的位置，一邊在受光較強烈的地方畫上重點光線。

在「角色」的圖層資料夾上方建立一個新的圖層，並製作為剪裁遮色片。圖層的混合模式設定為「覆蓋」。

將色彩設定為接近陽光的顏色。雖然用白色也可以，但我個人還是比較喜歡帶有黃色調的顏色。

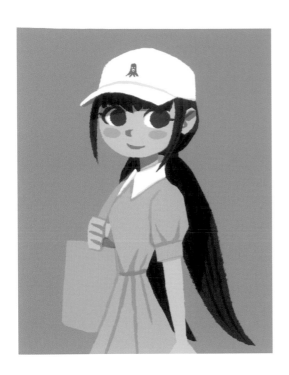

設定好顏色之後，就在眼球處加上重點光線。

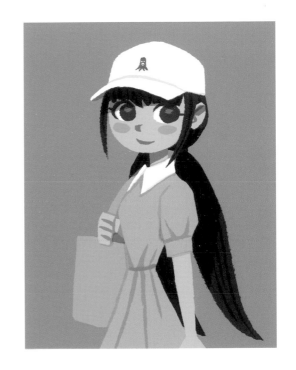

若覺得光線太強烈，可以調降圖層的不透明度。

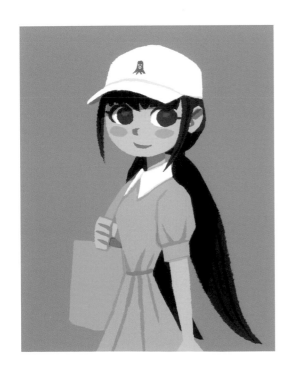

這次將圖層透明度設定為 50%。
反之，覺得光線太微弱的話，可以試著將圖層的
混合模式改為「實光」或「線性加亮（增加）」。

2-8 畫出反光

在這裡要描繪從地面反射而產生的光。反光原本會因地面顏色或周圍環境而改變色彩，不過由於我喜歡粉紅色的感覺，因此不管在什麼環境中，幾乎都會以粉紅色來描繪。

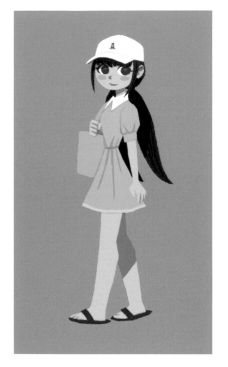

在「角色」的圖層資料夾上方建立一個新圖層，並點選製作剪裁遮色片。

接著在開始畫之前就先調整筆刷的不透明度。我設定為10%。

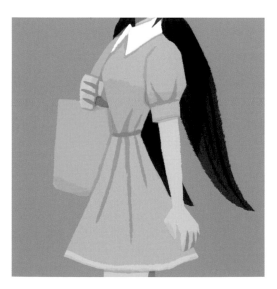

將每一個面的法線朝下的部分上色。正下方的部分則是畫上更深的顏色。

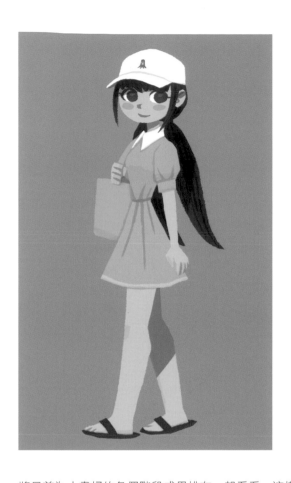

到這裡就完成上色階段了。

順帶一提,這次畫的反光大概是這樣。

將目前為止畫好的各個階段成果排在一起看看。這樣應該就能看出圖畫的完成度逐漸提升了吧。

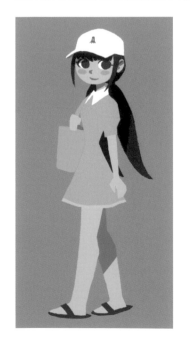

陰影

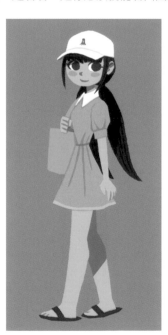

環境光遮蔽

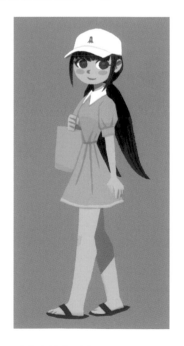

重點光線與反光

33

Chapter 3
完稿

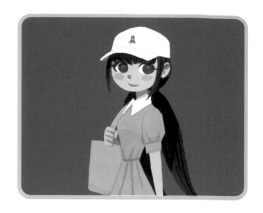

3-1 統整色調

做好漸層並以「覆蓋」重疊在圖畫上。如此一來就能將整體調整成一致的色調。

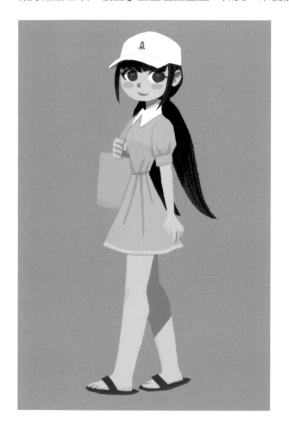

在「角色」的圖層資料夾上方建立一個新圖層，並點選製作剪裁遮色片。
在「填色工具」上按右鍵點選「漸層工具」。

在漸層工具中選擇顏色。
這次選用預設的紫色＆橘色漸層。

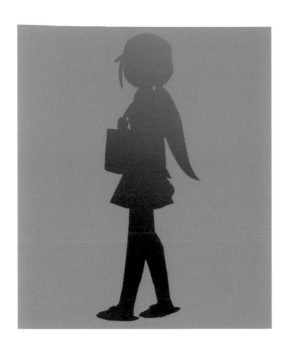

將主要光線的那側設定為橘色，相對的那側設定為紫色。

這次的主光源設定在右上方，因此右上是橘色，左下則是紫色。

將圖層的混合模式設定為「覆蓋」。

如果只是這樣會顯得很濃重，所以將不透明度大幅調降。

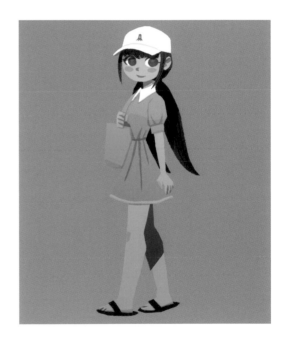

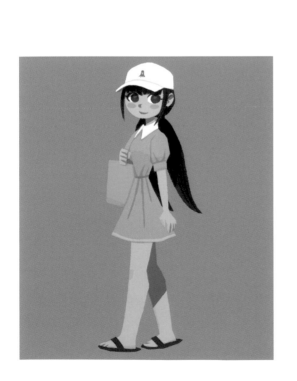

將不透明度調降至20%。

3-2 將照片設定為材質後重疊在圖畫上

為了呈現出手繪復古感，可以用照片覆蓋在畫面上。

先準備好水泥牆或柏油路等粗糙材質的照片。

將照片放進檔案裡成為一個圖層，並置於「角色」圖層資料夾上方，點選並建立剪裁遮色片。

將混合模式設定為「覆蓋」。

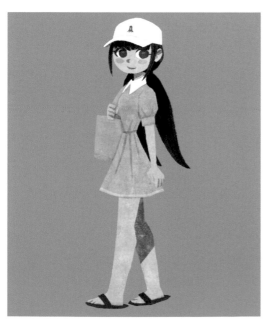

整體材質厚重，所以要調降不透明度。

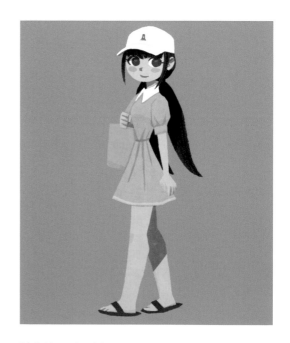

試著將不透明度調降至30%看看。
這樣就會出現手繪復古感的紋路。

3-3 調整色調

在這步驟先看看畫作整體，調整色調。

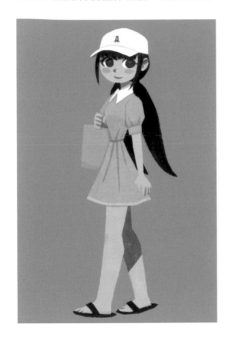

服裝的顏色有點樸素，所以試著調深一點。這裡使用的是「混合圖層」。

在服裝的圖層上建立「色相、飽和度」的調整圖層，點選製作剪裁遮色片。
調整至適當的數值。

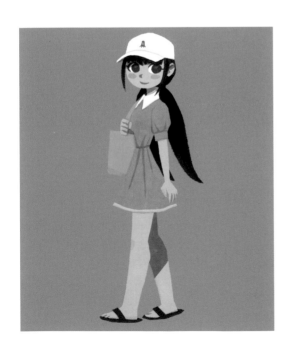

這樣就能看出效果只呈現在服裝的圖層上。

調整圖層的圖示位於圖層面板的下方，點選 ⬤ 後就能新增圖層。

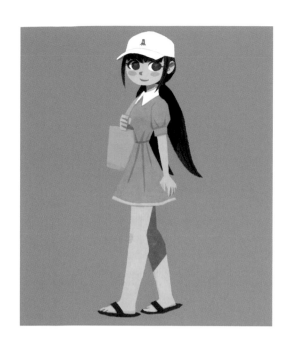

如果覺得效果好像做得有點過頭，可以調降圖層不透明度。

這裡將不透明度調降為50%。

像這樣，色調就調整完成了。

3-4 思考背景

背景大略畫一下即可，先思考一下該怎麼做。

雖然直接保持單色也可以，但因為我想讓角色更加明顯，所以進行一些調整。

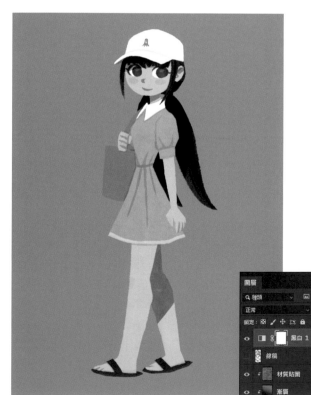

在所有圖層最上方新增一個「黑白」調整圖層。

如此一來，就會變成沒有色彩、只剩下明暗的畫面。

新增調整圖層的作法同P.37。

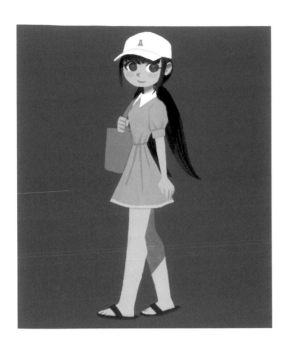

角色和背景的明暗度滿接近的，所以將背景調暗看看。這樣角色就會清楚地浮現出來。

刪除「黑白」調整圖層，再將背景的顏色調暗一些。

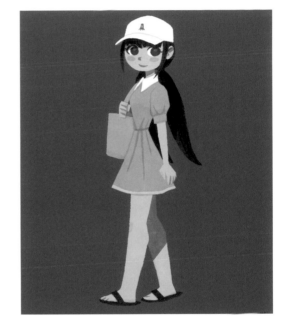

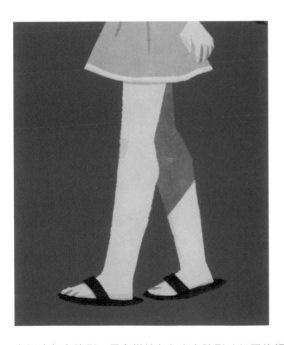

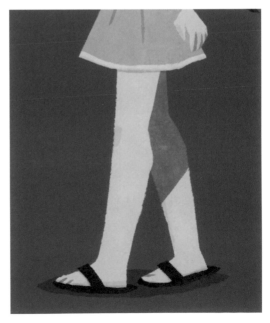

在腳底加上陰影。用和描繪角色身上陰影時相同的顏色來畫，混合圖層設定為「色彩增值」。

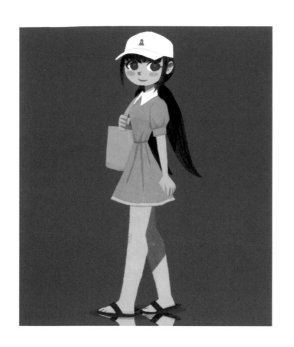

將角色的圖層複製後上下反轉,放在腳底處,這樣就能呈現出倒影的感覺。

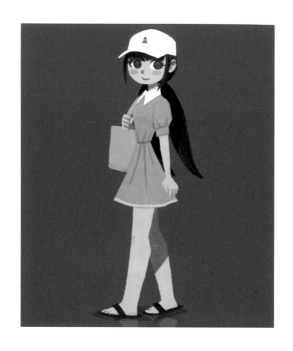

調降不透明度後就完成了。

3-5 將整體調整得銳利鮮明一些

最後為了讓畫面整體更加鮮明,所以試著增加銳利度。這也是因為我自己喜歡鮮明的色調啦⋯⋯。

在這裡將所有的圖層合併。

memo
將圖層合併之前,先將原本的檔案另存新檔。

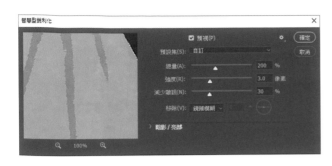

將整體套用智慧型銳利化。這次大約
設定為這樣的強度。

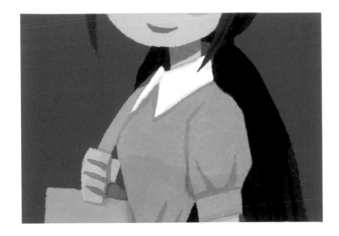

原本有些模糊的圖⋯⋯。

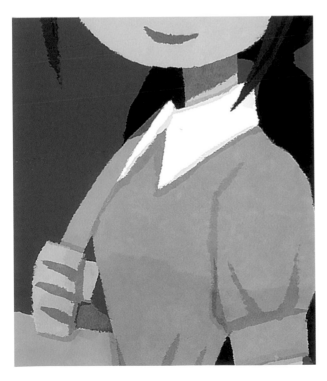

變得像這樣清晰了。

tips

智慧型銳利化可以從「濾鏡」選單中
點選「銳利」，再點選「智慧型銳利
化」進行設定。

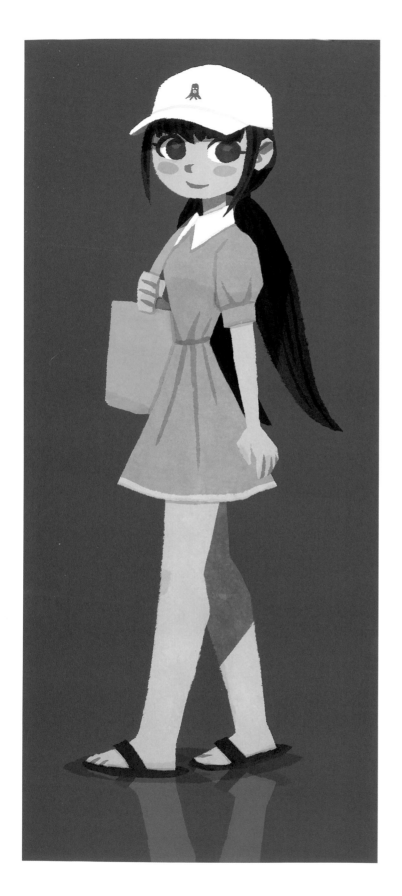

到這裡人物就完成了。

在 Part 3 中會替這張人物畫加上背景。到時候會重新畫上重點光線等等，所以會暫時刪除某些圖層。

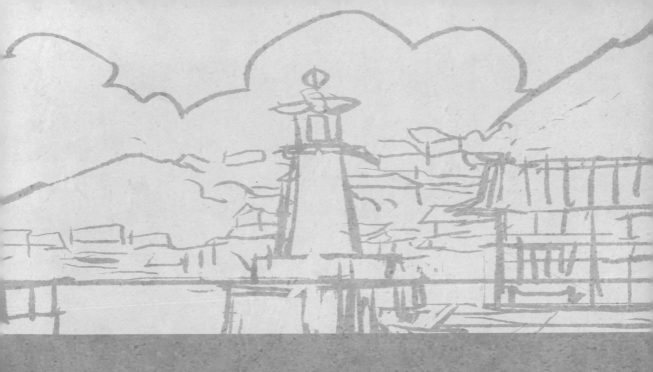

[Part 2]

關於背景

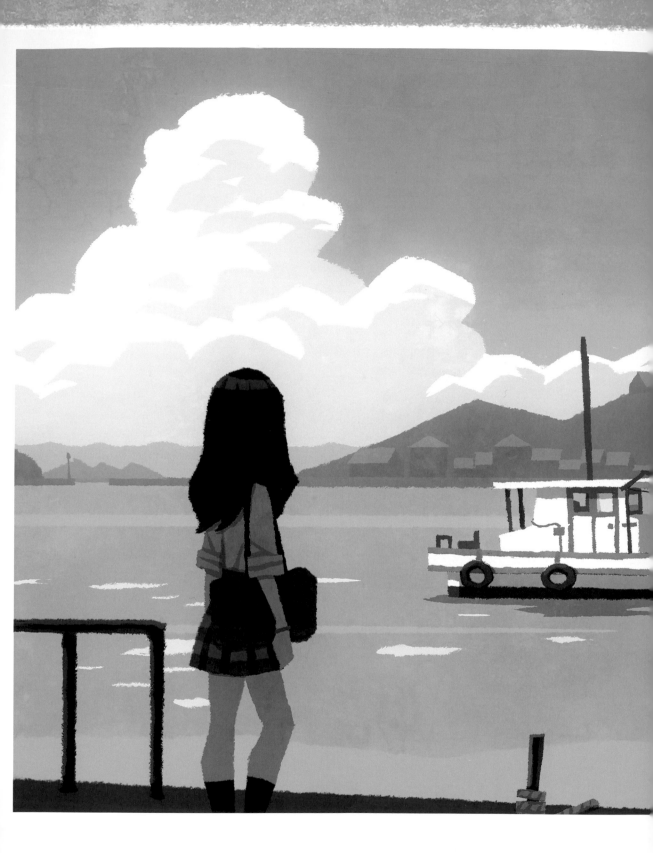

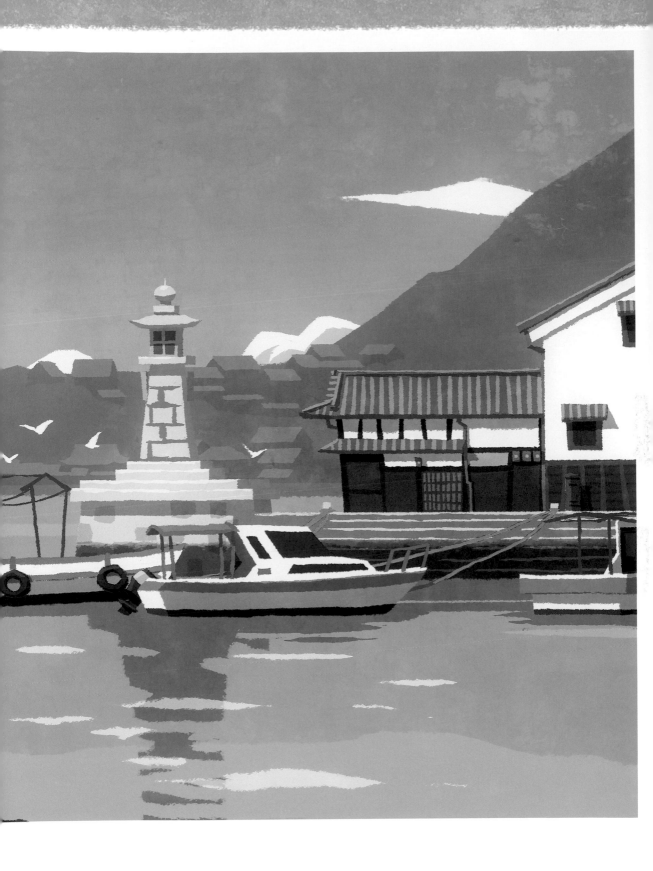

繪製過程

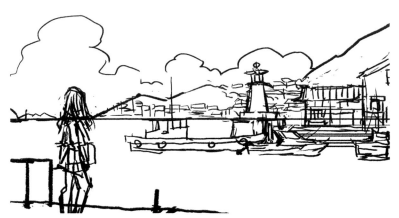

Chapter 1
構圖

決定想要的背景的樣子,蒐集好資料就可以開始描繪。將背景大致分為三個部分來看,分別調整各個部分的資訊量。

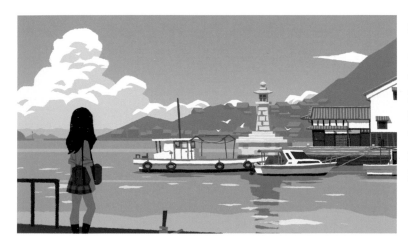

Chapter 2
光線與景深

決定好時間帶、天氣、季節等要素後開始上色。這裡也是將背景區分開來上色,或是調整色調等。反光等也是要在這個階段思考清楚。

Chapter 3
完稿

利用漸層、套用材質做出畫面的整體感和手繪復古感,或是利用各種效果,提高畫面的完成度。

Chapter 1
構圖

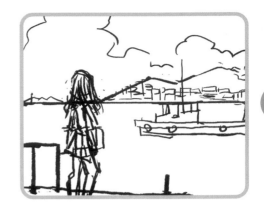

1-1 決定畫面要傳達的訊息

首先決定要畫些什麼。這次因為是要用來向大家解說我會畫什麼樣的背景,所以我想包含天空、海、山、人造物等各式各樣元素的圖畫會比較適合。

這麼一想就想到我出生的廣島縣。而在腦海中最先浮現出來的便是「鞆之浦」的風景。就決定主題是「鞆之浦」了!

1-2 蒐集資料

決定好要畫什麼樣的背景之後,就開始蒐集跟主題相關的資料。

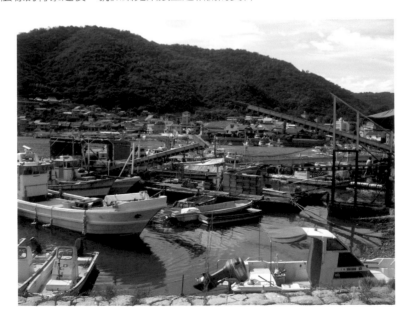

因為要畫的是離老家很近的「鞆之浦」，所以我就實地造訪了一下，一邊散步一邊拍照。

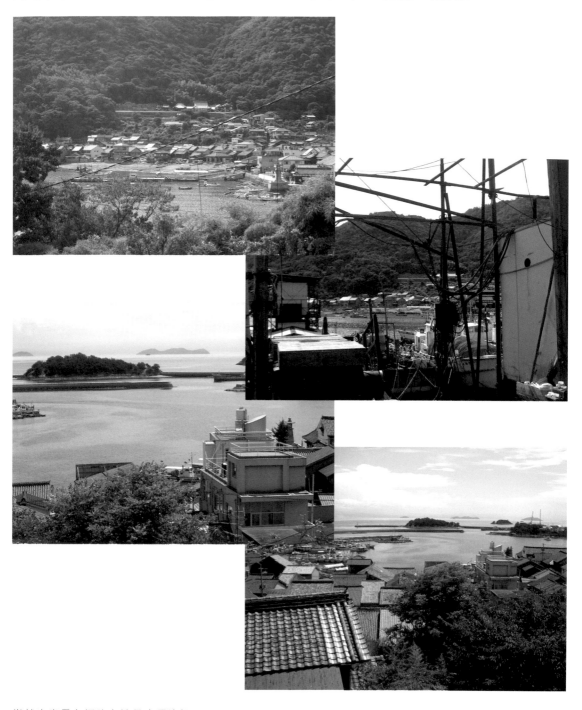

當然也盡量在網路上搜尋大量資訊。

如果是以無法輕易到達的地方為樣本的話，可以用 google map 在附近走走看看。
如果要畫背景在國外的小說插畫，透過 google map 走一圈就能掌握當地的氛圍。

1-3 畫出小小的構圖草圖

要怎麼構圖比較好呢？先將想到的點子畫在筆記本上吧。

這時候要盡量將圖畫得小一點。因為在小小的框框裡沒辦法非常仔細地描繪，這時畫出重要的部分就可以了。這樣可以一下就看出整體感，而且能夠很快畫完相當多幅。

不停地畫出各種景色，直到出現滿意的構圖為止。我認為最後能不能畫出好的作品，有八成掌握在這個步驟。如果對構圖不是很滿意的話，之後再怎麼畫也不會變成滿意的作品。

這次畫的背景構圖如右圖所示。

以可說是「鞆之浦」代表的燈塔為主角。也能看到天空、海、山。

將這幅畫讀取到電腦中，放到最下方圖層。

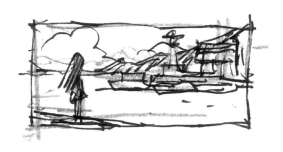

1-4 描繪線稿

將讀取到電腦中的草圖移到最下方圖層,開始描繪清晰乾淨的線稿。
因為最後線稿也會全部刪除,所以大致上只要畫出可供參考的線稿即可。

在畫草稿時大概已經決定好水平線,所以先拉出橫線。

畫上人物。這次要畫的人物因為看不到臉,也不是畫面中的重點,所以就沒有進行詳細的角色設定。
就畫一個似乎到處都能見到的制服少女。

因為水平線在人物頭部下方的位置,所以自然而然就能看出視平線(視線從多高的地方往前看)。

一般來說,會在決定視平線後決定消失點,但這次使用的透視是沒有消失點的平行投影法。

一般的透視法中,固定視點後就會出現消失點。但平行投影法的視點並沒有固定在特定位置,而是在無限遠處,所以其景深的表現方式也會不同。

· 一般的透視法 　　　　　　　　　　　　　　　· 平行投影法

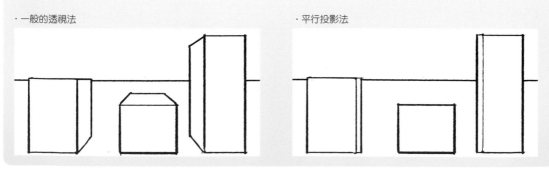

因為可以幾乎無視透視法來描
繪，所以畫起來輕鬆又快速。
就這樣一直畫下去。

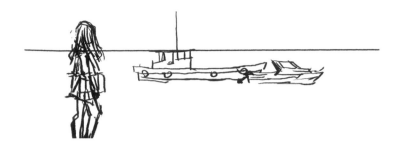

雖然可以不管透視法所以很輕
鬆，但必須留意要將元素以適
當的大小配置在適當的位置。

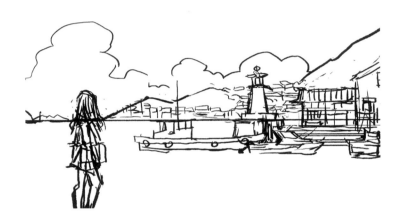

前方的地面和柵欄剛好可以加
上透視，所以就加上透視來畫
吧！（真的是船到橋頭自然直
的畫法呢……）。

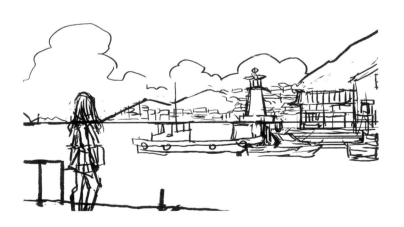

順帶一提，我將背景大略分為近景、中景、遠景三個部分來描繪。

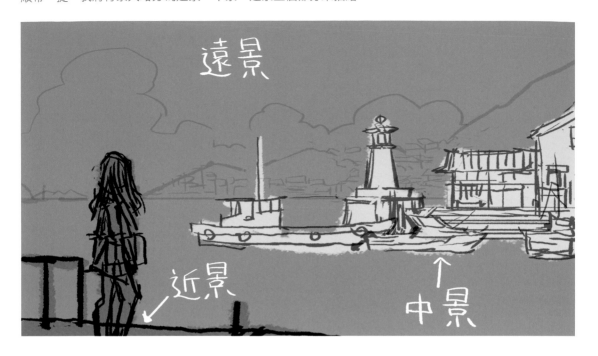

近景：前方的地面和人物　　　　中景：船、燈塔、建築物　　　　遠景：天空、海、島嶼

儘管海在近景、中景、遠景都占有一部分，但放在遠景上色時會比較輕鬆，所以就設定為遠景吧。
基本上近景的彩度會較高，對比更加強烈，也會畫較多細節。
遠景的彩度較低，對比也會下降，同時不會畫太多細節（雖然說天空和海是例外……）。
中景就是介於兩者之間。
在畫的時候，分成三階段來畫就能更容易呈現出遠近感，所以用此方式來畫。

到這裡先建立一個「線稿」的圖層資料夾，將所有圖層丟到資料夾裡，混合模式設定為「色彩增值」。

這樣線稿就完成了。

Chapter 2
光線與景深

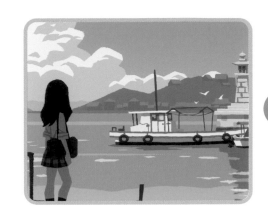

2-1 決定時間、天氣、季節等

從這裡要開始上色了,但在上色之前要先決定好時間點、天氣、季節等。
在草圖中畫出的雲很像積雲,再加上人物穿著輕薄的衣服,想必氣溫頗高。
所以將這幅畫設定為夏季的晴天來描繪。

2-2 近景、中景、遠景

在「線稿」的圖層資料夾下建立三個圖層資料夾,分別命名為「近景」、「中景」、「近景」。

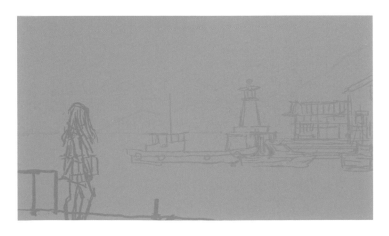

在「遠景」資料夾中建立新圖層,用填滿工具將整個畫面填上淺藍色。
這樣天空就畫好了。

memo

現在畫的天空的顏色是整幅畫中非常重要的色彩。所有的物體都會被天空的顏色所影響(除了室內或洞穴內這些看不到天空的地方之外)。

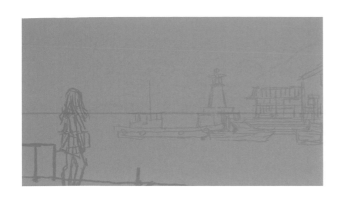

在天空的圖層上方建立新圖層，以比天空顏色更深一些的青色來拉出水平線。

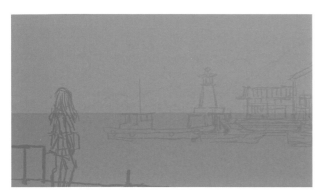

一邊按鍵盤上的shift鍵一邊拉出線條，就能拉出水平或垂直線，非常方便。將水平線下方部分平塗，畫出海面。

tips

在Photoshop中一邊按shift鍵一邊拉線條，就能畫出筆直的水平或垂直線。

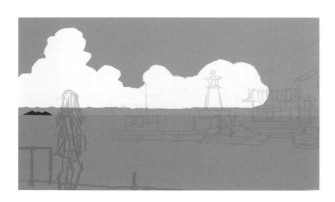

在天空的圖層上方新增圖層之後畫上雲。
接著再新增圖層，畫出山脈。

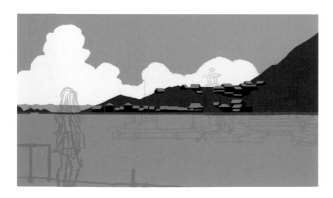

在海的圖層上方建立新圖層，再畫上島嶼、住宅和堤防。

memo

顏色可以之後再調整，這邊先大略設定一下即可。

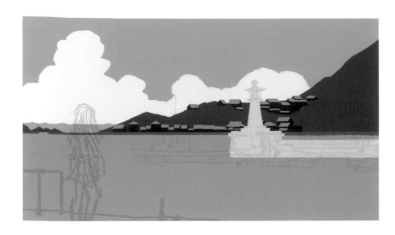

在「中景」資料夾中建立新圖層。用白色畫上地面,接著再建立新圖層畫上燈塔。

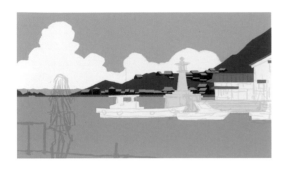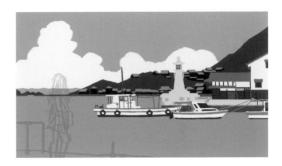

在地面的圖層下方建立新圖層畫上建築物,在地面的圖層上方建立新圖層並畫出一艘艘的船。

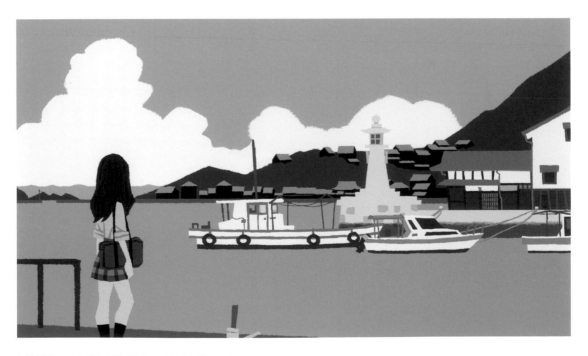

近景是最接近鏡頭的部分,所以要仔細描繪。
近景、中景、遠景都大致畫好了。

2-3 兩種光源

將光線分為天光（如天空般包著畫面整體的微弱光線）和日光（如太陽光般強烈的平行光源）來描繪。

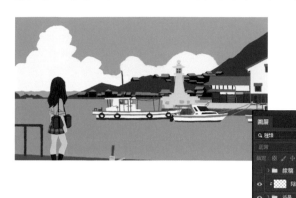

在近景的資料夾上新增圖層，並點選建立剪裁遮色片。利用滴管吸取天空的顏色，稍微調降彩度和明度。

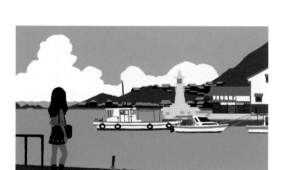

用填滿色彩工具將圖層上色，將混合模式設定為色彩增值。這樣就能簡單地表現出世界被天光照射的狀態。

memo

如果天空是粉紅色的話，那天光當然也會是粉紅色的，天空是黑色的話天光就是黑色。基本上現在是以這樣的思考模式來畫。

以同樣方式在中景做出陰影上色。

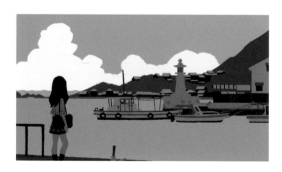

column
遊戲畫面

我有很長一段時間在遊戲公司中負責製作3D背景，在製作光線時，大多會製作陽光和天光兩種光線。
放入這兩種光線，再以輻射度演算法（一種全域光照演算法）計算，貼上光影的頂光和材質。
雖然以現在來說是比較舊的方式，但當時製作遊戲畫面時的做法，在如今對我繪畫時很有幫助。

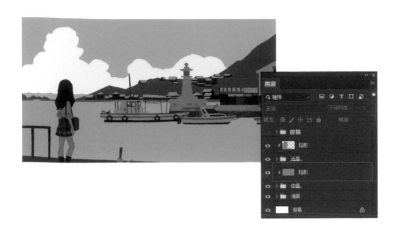

接著是日光。選取「中景」中填滿影子顏色的圖層，決定太陽的位置（這次設定在左上方）。

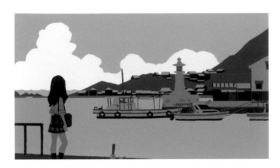

配合太陽的位置，用橡皮擦將影子擦除。這邊擦去的部分，就能簡單地呈現出日光照射的感覺。

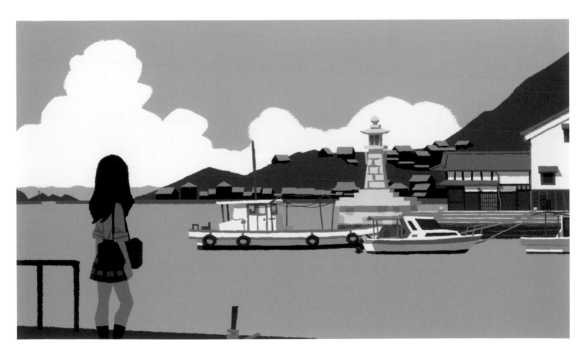

原本近景也是要配合被太陽照射的位置擦除掉陰影，但這次的主題是「鞆之浦」的景色，所以近景就維持暗暗的感覺即可。

雲朵的陰影會落在近景處吧。大概。

2-4 將遠景霧化

如果維持這樣的話，遠方的島嶼會太醒目，所以將島嶼霧化。

在「遠景」的圖層資料夾中建立「島嶼」的資料夾，放入島嶼、住宅和堤防的圖層。

在「島嶼」的圖層資料夾上建立新圖層，並點選建立剪裁遮色片。用滴管吸取天空的顏色，稍微降低彩度和明度。

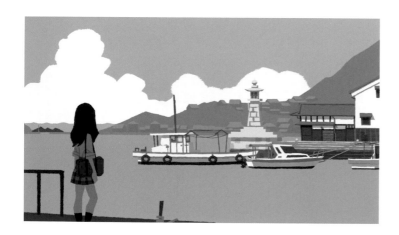

將用滴管吸取的顏色以填滿工具上色，調降不透明度（混合模式不須設定為色彩增值，維持通常圖層即可）。
畫出類似空氣透視法的效果。

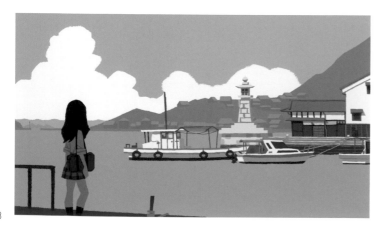

遠方的山脈也以同樣的方式霧化。因為在比堤防更加遙遠的位置，所以提高不透明度。

tips

將遠景的物體畫得模糊一些，或是將顏色設定為較接近天空或空氣，這些利用大氣中原有的特性而呈現出空間遠近的表現技法就稱為「空氣透視法」。

2-5 描繪天空

天空在越接近水平線的地方顏色會越亮,越往上空顏色就會越深,這時可以用漸層來表現。

 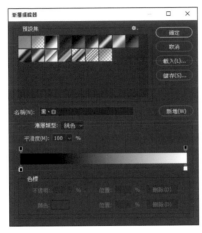

在天空的圖層上建立一個新圖層,
做出一個黑白的漸層。

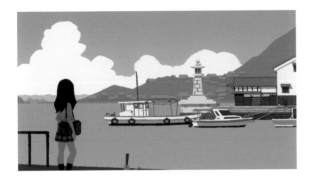

將漸層的混合模式設定為覆蓋,並調降不透明
度。

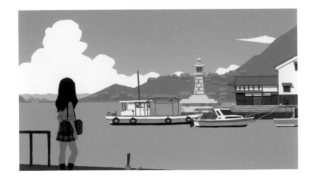

雲和燈塔重疊在一起,燈塔變得有點看不太清
楚,所以在這裡調整雲的形狀。
這個部分就隨機應變。

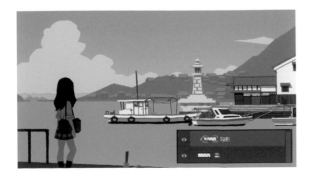

將雲加上陰影。
在雲的圖層上方建立一個新的圖層,點選製作
剪裁遮色片後,將混合模式設定為色彩增值。
以滴管吸取天空的顏色,稍微調降彩度與明度
後,用填滿工具上色。

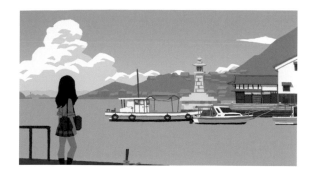

用橡皮擦擦除陽光照射到的部分。
擦除完畢後調降不透明度。

2-6 描繪海面

水面會反射出岸邊的景色,在這裡分別描繪出來。

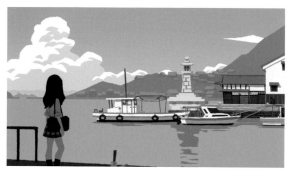

在海面的圖層上方建立一個新圖層,畫上船和燈塔的倒影。水面上照映出來的船和燈塔因為波浪的影響而呈現搖晃的感覺,所以邊緣要畫得歪曲一些。

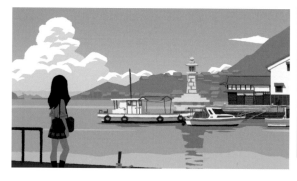

接著描繪亮處。建立一個新圖層,用比海面更亮的顏色描繪。

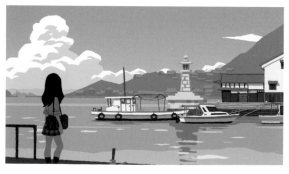

接著再建立一個新圖層,用更亮的顏色畫上海浪搖晃而產生的最亮處。

2-7 描繪中景

最後描繪畫中的中景。

在「中景」的圖層資料夾上方建立一個新圖層,點選製作剪裁遮色片後再將圖層混合模式設定為「覆蓋」。
用白色畫出強光照射的部分。

 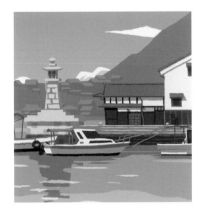 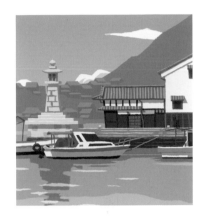

想讓畫面增添些許動感,因此試著加上飛行的白色海鳥。

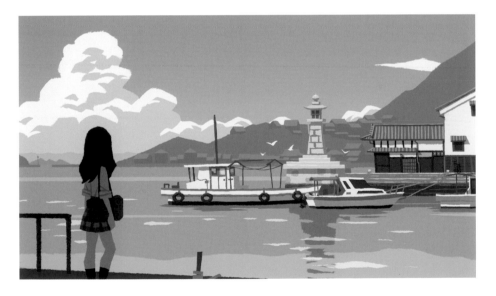

就畫到這裡。

基本上會在畫面前方畫上較多光線,後方則幾乎不太有光線的呈現。
近景的對比度較高,遠景的對比度較低,這樣就能呈現遠近的感覺。不過海面通常會比較複雜一些,所以偶爾在遠處稍微加上
一些光線也會很有感覺。

Chapter 3
完稿

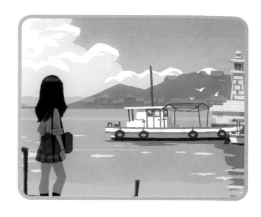

3-1 利用「覆蓋」調整畫面整體色調

在畫面整體加上漸層，讓色調產生一致感。

在「近景」圖層資料夾上方建立一個新圖層，在圖層上做出漸層。

將圖層的混合模式設定為「覆蓋」，調降不透明度。

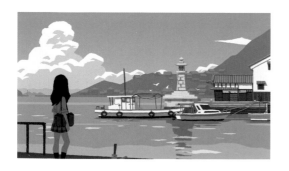
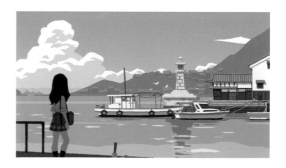

漸層可以選預設值中的紫色橘色漸層。
將主要光源那側設定為橘色，另一邊設定為紫色。

3-2 將照片疊上作成材質

為了呈現出手繪復古感，覆蓋上材質照片。
先準備好水泥牆或是柏油路等帶有粗糙質感的照片，拖曳到所有圖層的最上方。

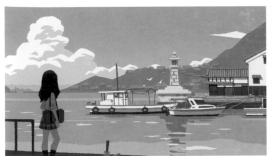

將圖層的混合模式設定為「覆蓋」，調降不透明度。

3-3 調整色相、飽和度、明度

檢視一下畫面整體，調整色相、飽和度、明度。

因為覺得「中景」整體彩度偏高，所以稍微降低中景的彩度。
在中景的圖層資料夾上方建立新資料夾，製作剪裁遮色片。再用滴管吸取天空的顏色，稍微調降彩度和明度。

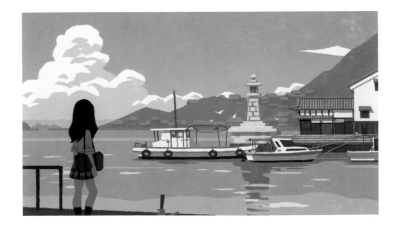

用填滿工具上色，再將混合模式設定為「色相」，並調降不透明度。

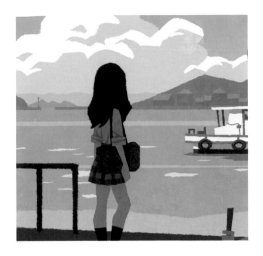 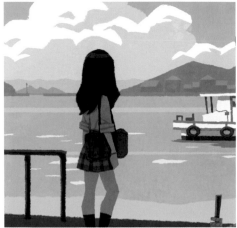

「近景」有些單調，所以稍微補足一些細節。

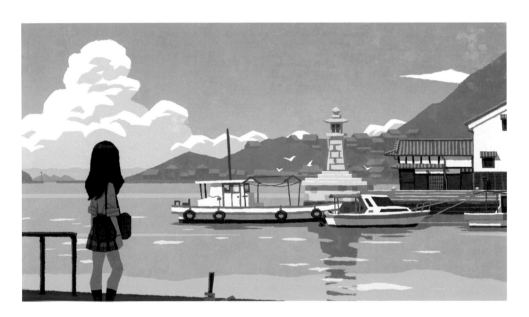

整體確認一下有沒有遺漏上色等地方，如果有的話就修改好。

3-4 將整體調整得銳利鮮明一些

套用銳利濾鏡，讓整體更加立體鮮明。

將所有的圖層合併，再套用銳利化的濾鏡。

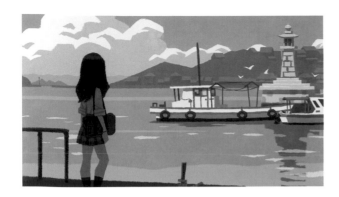

原本有些模糊感的畫面……。

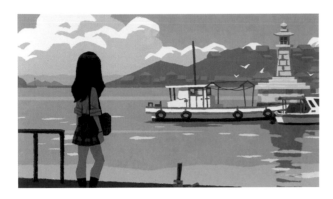

這樣就變得鮮明立體起來。

3-5 加入少許光暈

畫出從明亮處透出少許光線的感覺。

從「選取」選單中點選「顏色範圍」。點選「亮部」後按下「OK」，這樣就能將畫面中明亮的部分選取起來。

memo

這種表現手法，類似於遊戲引擎的後處理「全屏泛光」效果（Bloom效果，有時也叫 Glow 效果）。會從較亮的地方泛光，營造出一種光線更亮的感覺。

將選取的部分複製、貼上，建立成一個新圖層，將混合模式設定為「覆蓋」。

從「濾鏡」選單中選取「模糊」，再從中選取高斯模糊，依
照個人喜好設定半徑的數值後按下OK即可。

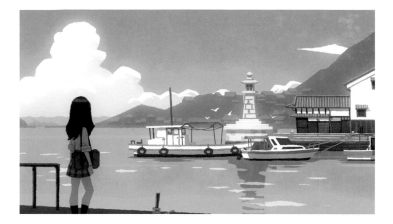

畫面的氣氛瞬間產生了變化。

最後再調整一下圖層的不透明度，背景就完成了。

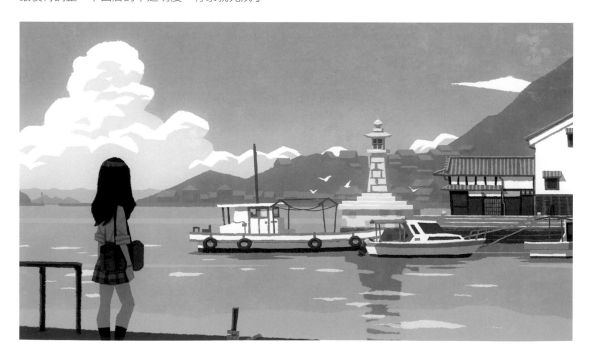

[*Part 3*]

關於畫面安排

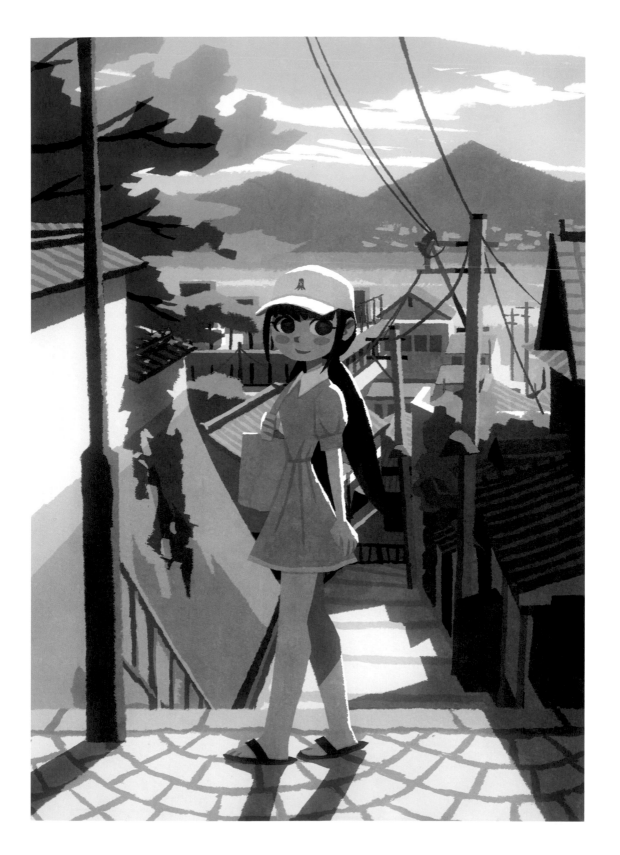

繪製流程

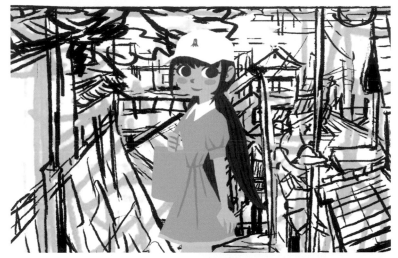

Chapter 1
在人物畫中
加上背景

為人物畫加上背景。決定好要畫什麼樣的背景，蒐集好資料後開始描繪。光線會因為周圍的環境而有所改變，所以要將人物的陰影和光線等處擦掉重畫。

Chapter 2
將背景
變更為黃昏

將背景的時間改成黃昏。和前面說明過的一樣，將畫好的人物和背景的陰影，還有雲和水面等用空氣透視法畫好的圖層刪除，重新描繪。

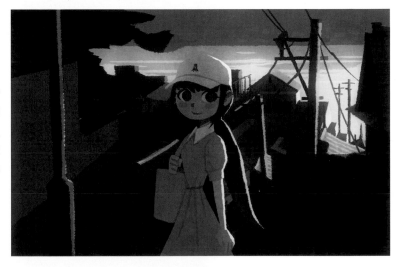

Chapter 3
將背景
變更為夜晚

將背景的時間改成晚上。這和目前為止說明過的兩種光源不同，環境自然的光線減少，並增加了人工的光線，所以調整時要留意不要畫得過暗。

Chapter 1
在人物畫中
加上背景

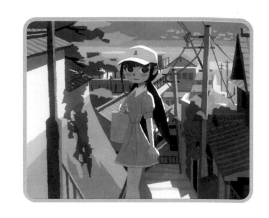

1-1 決定想畫的內容後蒐集資料

試著將 Part 1 中畫好的人物加上背景。首先先思考一下要畫什麼樣的背景。

因為是縱長形的畫，所以我想有高低差的風景應該會不錯。說到有高低差的風景的話，那就是尾道（廣島的地名）了！就在有「鞆之浦」的福山市旁邊呢！

因為我也曾經畫過這邊的風景，所以馬上就這麼決定了。而且因為去過很多次，手邊有相當多的資料。

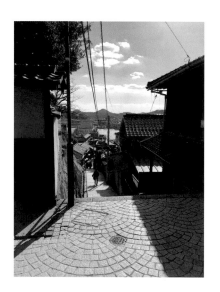

也在網路上搜尋大量資料、透過 google map 在當地散步。
順帶一提，蒐集資料並不是為了要照著原本的風景描繪，而是為了畫出理想的畫面。似乎也可說是為了能編造出一個高明的謊言（畫面）而蒐集素材……

1-2 從草圖到底稿

要怎麼樣構圖才好呢？先在筆記本上畫出草圖。

因為人物的姿勢都確定了，所以挑選能搭配動作的構圖。

這次就用這個構圖來描繪吧。

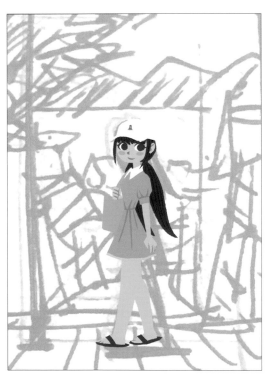

將草稿讀取到電腦中並移到最下方圖層。把人物縮放成適合的大小並放到合適位置。這時候先刪除人物的陰影和光線等。人物的陰影和光線等，會因為背景的光線不同而改變，所以之後再重新描繪。

首先畫上水平線。順帶一提，這和畫面中有沒有水面沒有關係。就算是在沙漠中或是在地底、在飛碟裡，都要先從畫出水平線開始。

這次的畫有高低差，用平行投影法會不太好畫，所以採用一點透視法。在水平線上畫一個圓圈，這就是背景的消失點。

以朝著圓圈做出透視的方式拉出線條。因為消失點是個圓圈而不是一個點，所以透視會恰到好處地有點歪斜，這是我個人喜歡的畫法。而且這樣畫起來也比較輕鬆。

將斜坡另一側的建築物的消失點變換位置，讓畫面看起來變得複雜一些。

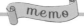

memo

坡道的消失點並不會在水平線上。這次畫的是向下的坡道，所以消失點會在水平線的下方。

一般來說，是要畫成兩點透視的。但因為太麻煩了，所以就試著用一點透視來畫畫看。最後會把線稿刪除，所以只要大略畫好即可。

memo

如果有必要的話，就配合構圖對人物做些微調。

1-3 上色，畫上光影

因為內容和 Part2 有許多重複之處，所以就省略一些細節繼續往下說。天空的顏色是照射戶外所有元素的重要光源，所以先決定好天空的顏色後再上色。

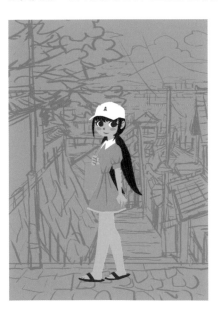
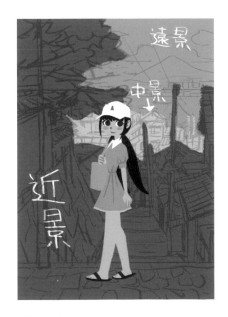

將背景區分出近景、中景、遠景三個圖層資料夾，以此為基礎開始上色。

近景可以畫得詳細一些，遠景就畫得模糊一些即可。

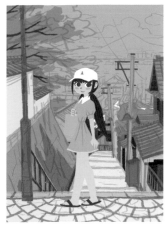

近景

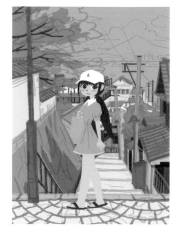

中景

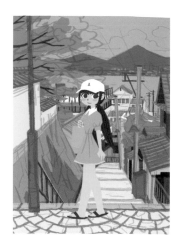

遠景

分別畫出這樣的感覺。

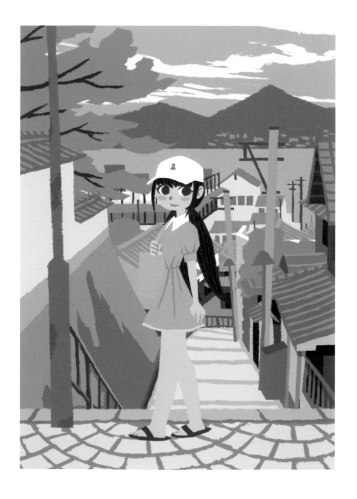

加上海和雲，整體都先上好色後就刪掉底稿。

在 Chapter 2後，會刪掉雲和天空、海面等重新畫過。

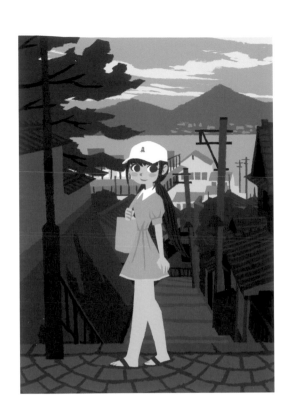

以天空的顏色調降彩度和明度後畫上陰影。

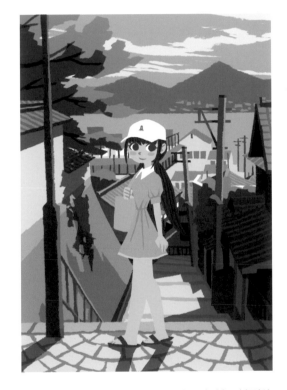

在近景畫下陰影,用橡皮擦擦除陽光所照射到的
部分。
太陽的位置在右上方,做出逆光的感覺。

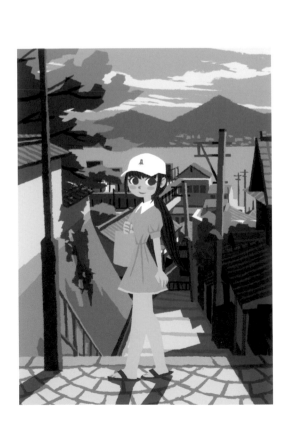

中景也同樣畫下陰影,再用橡皮擦擦除受到陽光
照射的部分。
遠景的對比較低,所以不用特別畫出陰影,這樣
就能自然產生遠近感。

1-4 合併人物與背景

將人物配合背景的顏色調整。

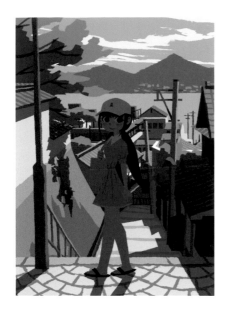

將人物以前面使用的顏色畫上陰影。

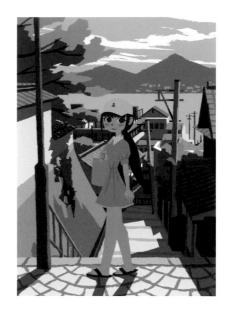

因為要呈現略暗的感覺,所以調降陰影的不透明度。

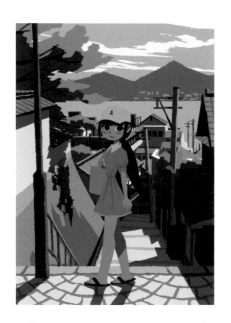

這樣會看不出來哪隻腳在前面,為了讓人能一目了然,在後方的腳上再加上一層陰影。

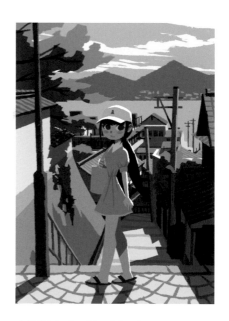

畫面逆光時,以不透明度100%的白色畫上受光處會很好看,所以這次也這麼畫。

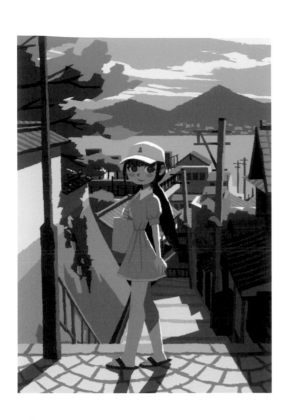

加入環境光遮蔽或反光，人物就完成了。

⸜ 1-5 做出遠近感

現在「近景」和「中景」之間沒什麼距離感，所以以空氣透視法將「中景」稍微霧化。

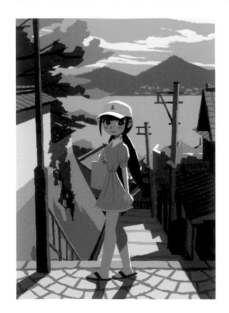

用滴管工具吸取天空的顏色，填滿「中景」。

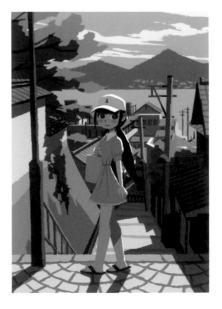

稍微調降不透明度。

背景整體稍微偏暗，所以在此略作調整。

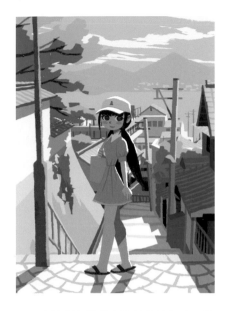

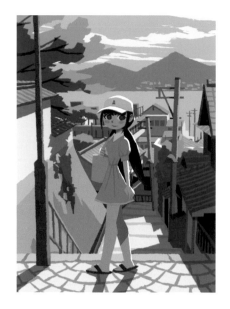

用天空的顏色塗滿人物以外的部分，將
混合模式設定為覆蓋。

調降不透明度。這樣一來整體的氣氛就
會變得明亮起來。

1-6 完稿

仔細描繪或加入細節，將畫面完稿。

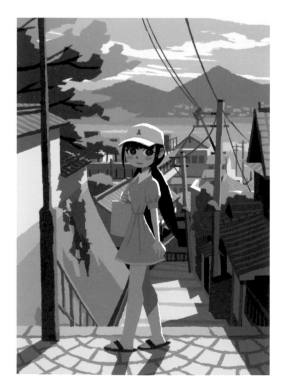

將海面增加一些變化，然後加上電線等等。

在畫面整體套上紫色和橘色的漸層。因為太陽設定在畫面右上方，所以將右上方設定為橘色，左下方則為紫色。

將混合模式設定為「覆蓋」，再調降不透明度。

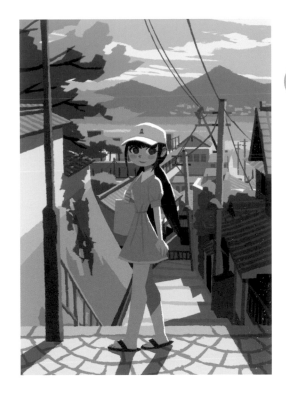

套上材質後將混合模式設定為「覆蓋」，調降不透明度。

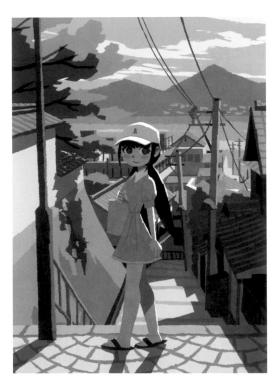

這次套用的是這樣的材質。

將到這裡為止的所有圖層合併。

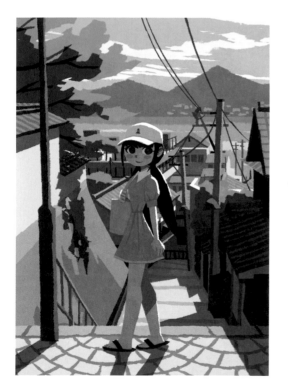

在合併好的圖層上套用智慧型銳利化濾鏡。

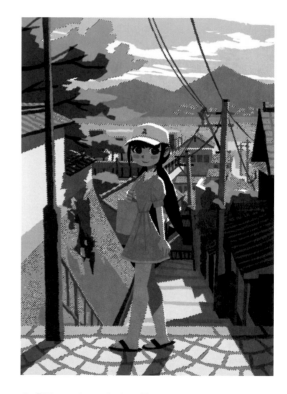

在「選取」選單中點選「顏色範圍」,再點選「亮部」,將選取起來的範圍複製、貼上,製作成一個新圖層。將混合模式設定為「線性加亮(增加)」。

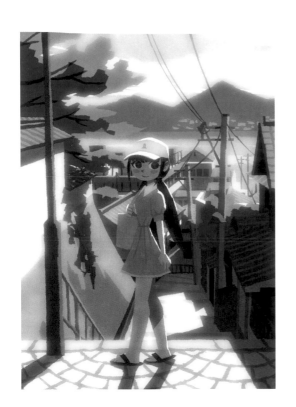

在「濾鏡」選單中選取「模糊」，再點選「高斯模糊」，依喜好設定半徑的數值。

有時候以「覆蓋」、「實光」等代替「線性加亮（增加）」也會有不錯的效果。可以分別套用看看，選用效果較好的模式。

調降圖層的不透明度就完成了。

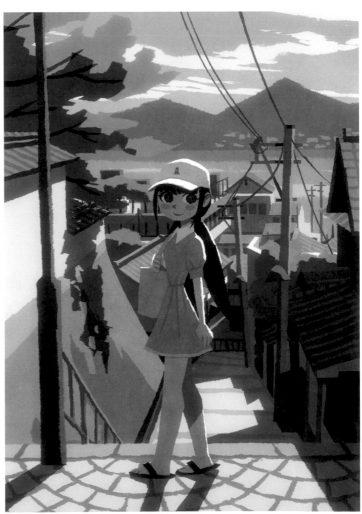

Chapter 2
變更為黃昏

2-1 決定黃昏的天空

將在Chapter1中畫好的白天背景換成黃昏看看。

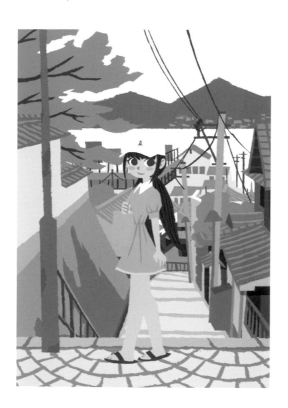

刪除人物的陰影、光線、漸層等等。
近景和中景的陰影全部刪除。當然，用了空氣透視法的圖層也全部刪掉。雲和水面都刪掉。

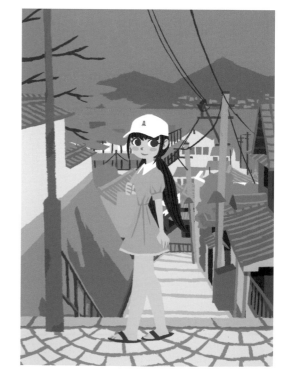

首先，最重要的就是要先改變天空的顏色。
這次就設定為這個顏色。

2-2 使用調整圖層

利用調整圖層就能馬上改變色調。調整圖層是一種既可以保持畫面原本的樣子,且能同時間接調整色調的功能。只要點選顯示圖層或不顯示,就能簡單地切換,設定好後也能簡單調整數值等,再加上剪裁遮色片也相當好用。

在「近景」的資料夾上,新增一個「色相、飽和度」的調整圖層,製作剪裁遮色片,讓圖層只套用到「近景」上,調整數值。

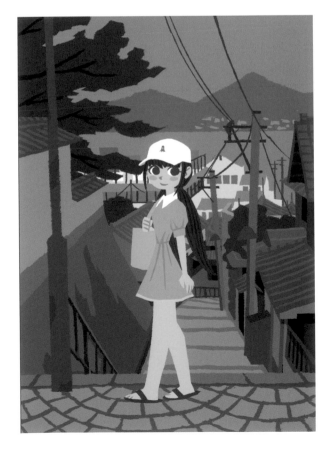

變成這種感覺。

「中景」和「遠景」也以同樣方式，套用調整圖層來修改。

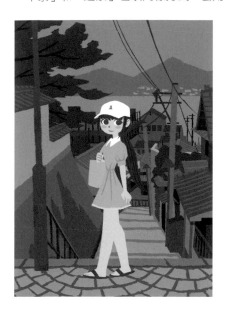

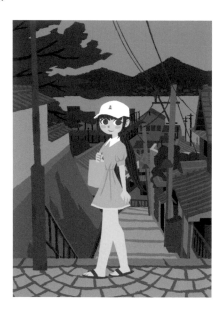

中景變成這樣。

彩度和明度比近景更低一些。

遠景則是這種感覺。

將電線的色調也調整後，再將整體色調稍作調整。

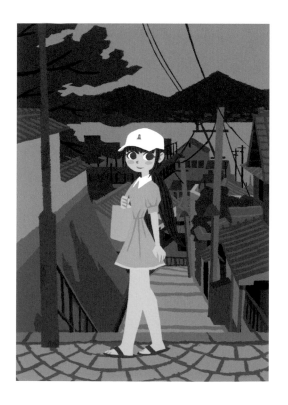

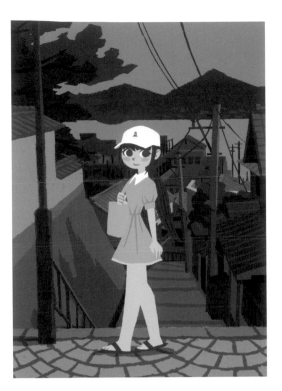

用滴管工具吸取天空的顏色，稍微降低彩度和明度
後，在「近景」和「中景」中，以「色彩增值」畫
上陰影。將陽光設定為從右邊且幾乎水平的方向照
射而來。

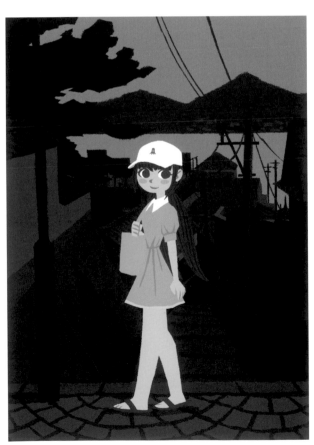

整體還是偏明亮，所以用填滿工具將
近景和中景，以剛才畫陰影的顏色填
滿，混合模式則設定為色彩增值。

2-3 補足光線

接著要開始畫上光線。

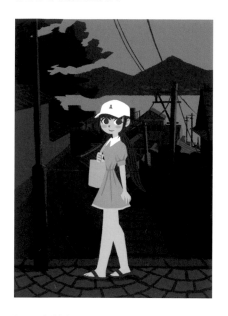

被夕陽照射的部分光線比較微弱,所以使用黃色並設定為「覆蓋」來補足光線。

還是略嫌微弱,將上一個步驟中補足光線的圖層,拖曳到下方的「建立一個新圖層」,再複製出新圖層。

光線變強了,看起來更像夕陽。

用和Chapter1一樣的方法,讓人物融入背景。

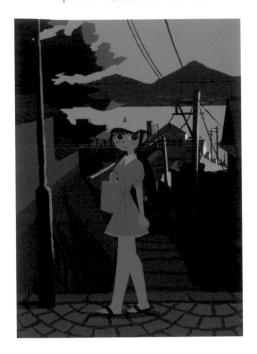

也用降低明度和彩度的天空顏色,在人物上
描繪陰影。

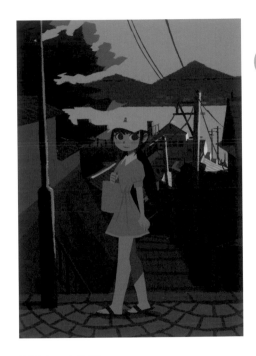

再畫上一次陰影。

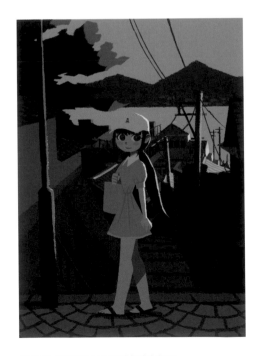

用黃色描繪被夕陽照射到的部分。

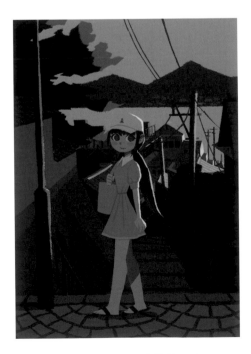

加上環境光遮蔽和反光,人物就完成了。

2-5 描繪遠景

利用空間透視法將遠景的山和街景霧化。

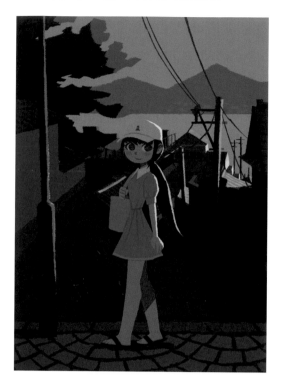

用滴管工具吸取天空的顏色並塗滿遠景,稍微降低不透明度。

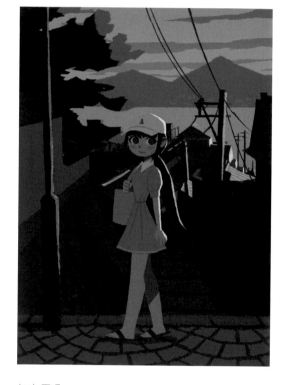

加上雲朵。

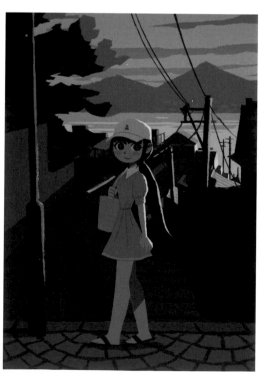

再加上海面上的倒影。

2-6 完稿

這裡也和 Chapter1 以同樣方式完稿。

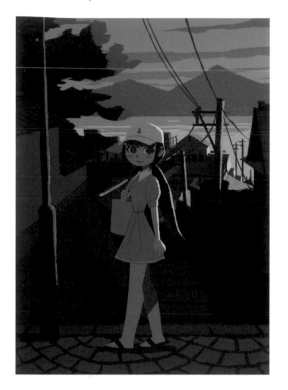

在整張畫面上套用漸層後，把混合模式改為「覆蓋」並調降不透明度。

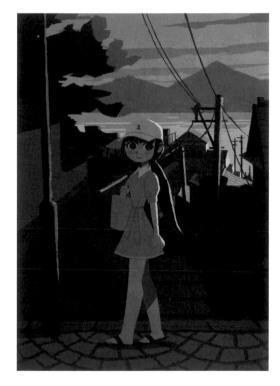

將材質覆蓋在畫面上，並將混合模式設定為「覆蓋」，調降不透明度。

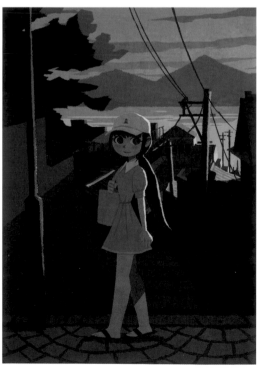

將圖層合併後，套用智慧型銳利化。

在「選取」選單中點選「顏色範圍」，再點選「亮部」，將選取起來的範圍複製、貼上，製作成一個新圖層。

將混合模式設定為「線性加亮（增加）」。在「濾鏡」選單中選取「模糊」，再點選「高斯模糊」，依喜好設定半徑的數值。

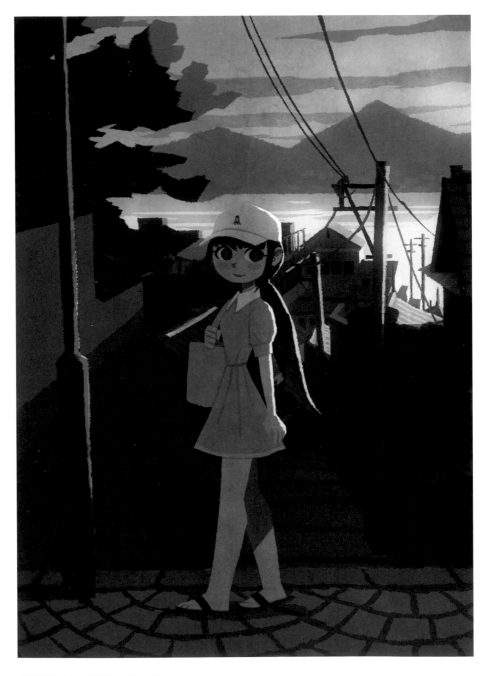

調降圖層的不透明度就完成了。

Chapter 3
變更為夜晚

3-1 決定夜空的樣子

這次將背景換成夜晚看看。

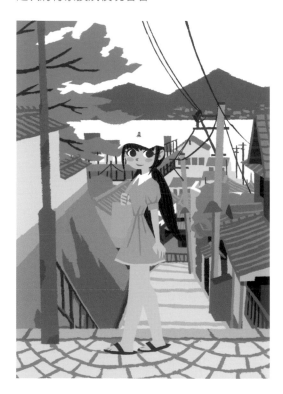

刪除人物的陰影、光線、漸層等等。
近景和中景的陰影全部刪除。當然,用了空間透視法的圖層也全部刪掉。雲和水面都刪掉。

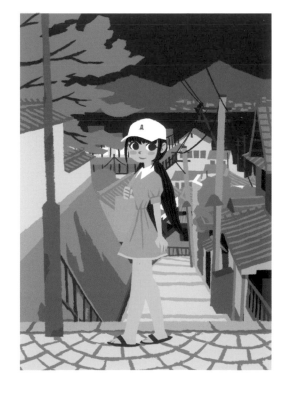

和畫黃昏時一樣,最重要的是要先改變天空的顏色。這次就設定為這個顏色。

3-2 畫上影子

利用調整圖層改變整體色調。

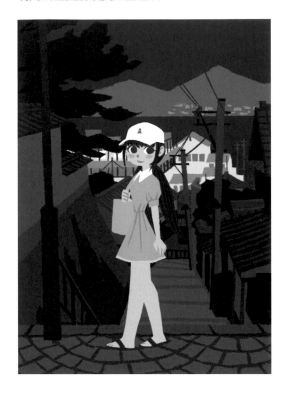

新增一個「色相、飽和度」的調整圖層、製作剪裁遮色片,讓圖層套用到「近景」的圖層資料夾,調整數值。

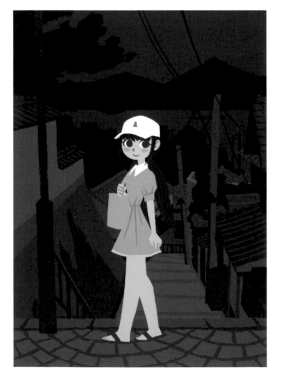

調整「中景」「遠景」「電線」。和畫黃昏時一樣,飽和度和明度要比近景更低。

memo

圖層的配置如圖所示。

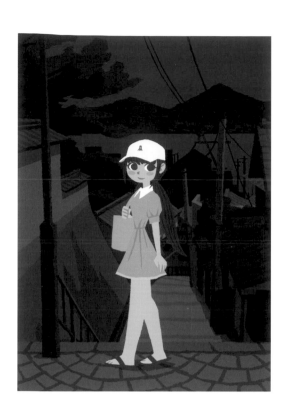

用滴管工具吸取天空的顏色，稍微降低飽和度和明度之後，在「近景」和「中景」中，以「色彩增值」畫上陰影。將月光設定為從右邊且幾乎呈垂直的方向照射而來。

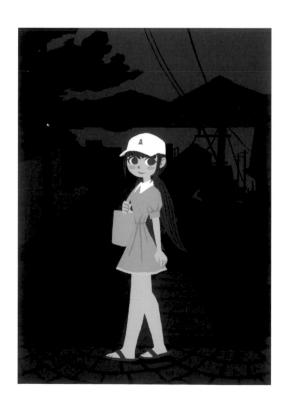

整體還是偏明亮，所以用填滿工具將近景和中景以剛才畫陰影的顏色填滿，混合模式則設定為色彩增值。

3-3 補足光線

夜景和白天、黃昏最大的不同，就是加入了「燈」這種人工光線。

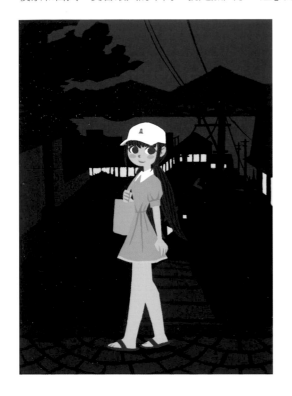

在「近景」的圖層資料夾上建立一個新圖層，將窗戶畫上黃色。

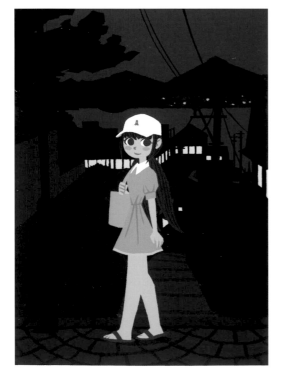

遠景的窗戶上則以點狀加上不同顏色的光。

這次是以單一顏色上色，如果能隨著不同房子使用不同的燈光，進而改變色相和明度，應該也會非常有趣。

3-4 將人物和背景合併

也用降低明度和飽和度的天空顏色，在人物上描繪陰影。調降不透明度。

再畫上一次陰影。

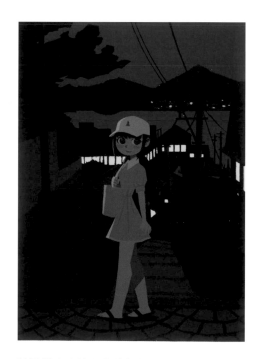

將被謎之光線照亮的包包和身體線條畫得更醒目。如果幾乎和背景融合在一起的話，無論如何都要讓人物更加浮現出來。

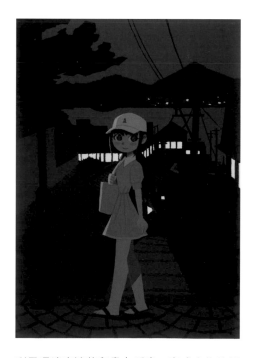

利用環境光遮蔽和畫上反光，完成人物的部分。

3-5 描繪遠景

即使是夜晚也要畫上細節。

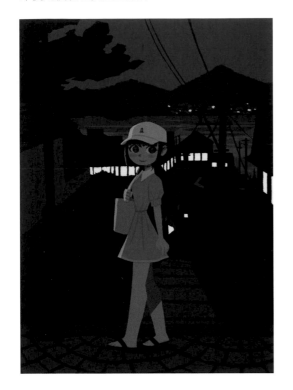

畫上海面。

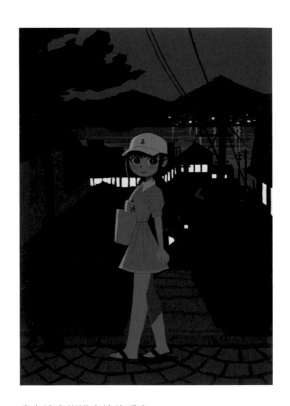

畫上遠處街道光線的反光。

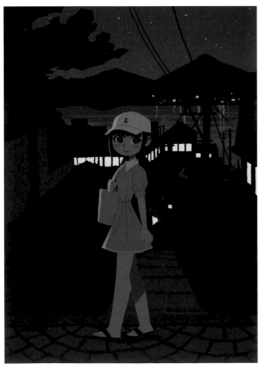

將天空套上漸層、畫上星星，畫出漂亮的夜景。

3-6 完稿

即便夜晚很暗，不過我還是不想讓整體變得太暗，導致畫面難以分辨，因此我利用色調補正，儘量將畫面調亮一點。

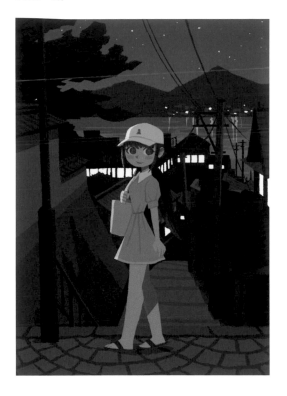

在近景的圖層資料夾上，新增一個「色調補正」的調整圖層後調整數值。

雖然整體變得相當明亮，但意外地看起來還是非常有夜晚的感覺。

之後的步驟，以到和現在為止一樣的做法進行。

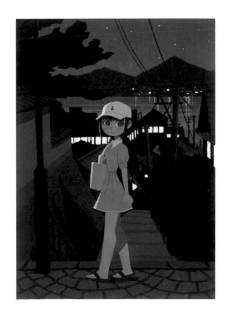

將材質覆蓋在畫面上，並將混合模式設定為「覆蓋」，調降不透明度。

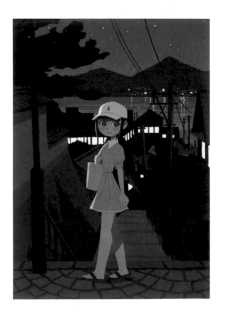

將圖層合併後套用智慧型銳利化。

最後，在「選取」選單中點選「顏色範圍」，再點選「亮部」，將選取起來的範圍複製、貼上，製作成一個新圖層。

將混合模式設定為「線性加亮（增加）」。在「濾鏡」選單中選取「模糊」，再點選「高斯模糊」，依喜好設定半徑的數值。並調降圖層的不透明度。

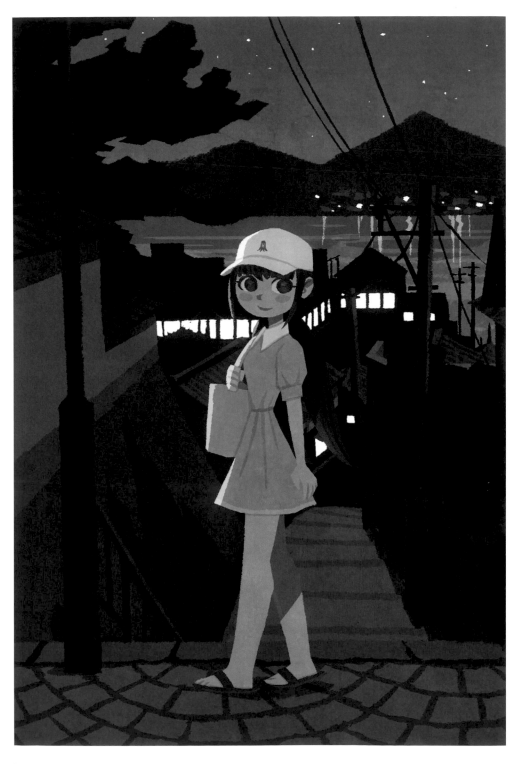

這樣就完成了。

[Part 4]

關於整體畫面
呈現與完稿

Chapter 1
決定構圖

1-1 提升畫出好構圖的機率

我在設計構圖時，內心其實沒有什麼能決定構圖好壞的公式。因此通常都會先畫許多小縮圖，從中選取看起來不錯的構圖後，再進行整理並畫成線稿。

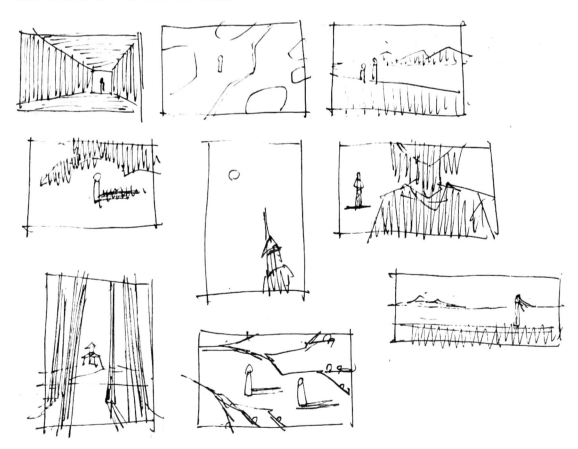

不過由於一切都是機運，所以有時會因無論如何都畫不出好構圖而苦惱萬分。可是，其實「構圖力」是有辦法提升的。

方法就是多看不同的圖畫、照片、海報或是電影等，並從中發現好構圖。每當我因看到自己從未想過、從未看過的嶄新構圖而感動不已時，為了不忘記，我就會把畫面截圖、拍攝下來，或是畫成速寫，整理到資料夾中。

遇到覺得構圖不管怎樣都畫不好時，只要打開之前蒐集的完美構圖資料夾，也許就會找到答案。「像這樣遠離鏡頭的感覺不錯！」「超近特寫也很棒！」「在前方放些物體好嗎——」之類的。把這些讓自己感動的畫面蒐集起來，便隨時都能拿出來看看。

在遊戲公司學到的事

我在遊戲公司擔任畫面設計超過十年，所以我畫圖的方式和製作遊戲畫面的方式非常類似。

首先先畫出角色（建模＆貼材質）放到背景上，加上日光和天光兩種光線後，再使用環境光遮蔽、霧化做出遠近感、加上光暈，如果是玻璃等反射物體的話則改變顏色，煙霧或樹葉則設定飛散效果等等。假使我沒有在遊戲公司工作過，也許會變成截然不同的畫法。

但隨著工作年資增長，我漸漸變成管理階層，導致幾乎不太有機會繼續創作。工作內容充滿了計算經費、時間管理、和其他公司的人開會等等。

不過，當時覺得工作好無聊的我，在成為自由插畫家之後，卻充分地運用了當時學到的經驗。

能夠獨自進行費用的交涉，也習慣建立進度表與開會了。

沒有浪費目前為止所學到的經驗呢！

1-2 利用分割畫面讓構圖穩定

三等分法是指將畫面分割為三等分，並在分割線或是交叉點上畫上重點物件，讓畫面更加穩定的技法。
有時怎麼畫都會對構圖不太滿意，這時我就會以畫面分割法為基礎，微調構圖的位置，讓構圖變得更穩定
完整。

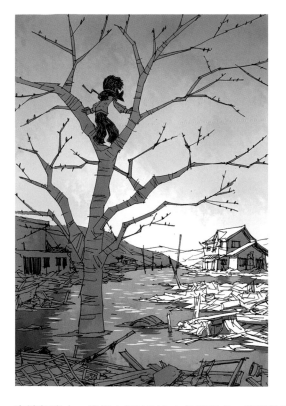 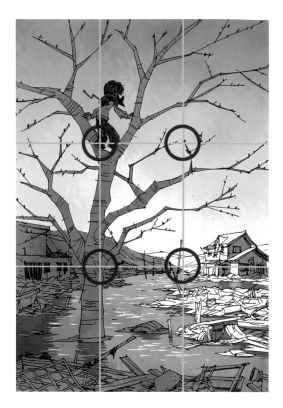

在這幅畫中，我把少年放到左上的圓圈處。將樹幹和地平線等沿著分割線描繪。

column

鍛鍊繪畫技巧的方法❶

從來沒有人教我畫畫，我也沒去上過類似的補習班，大部分的技巧都是自學的。不過我自己認為，有兩種方式能讓繪畫技巧突
飛猛進。在這裡和下一個專欄中，我會為大家詳盡說明。

●到便利商店等處購買雜誌，把裡面的照片全部認真臨摹一遍
我經常買來當參考資料的，有時尚雜誌和旅行雜誌。總之就是臨摹。從第一頁到最後一頁全部畫一遍。
從起床就開始畫。畫到覺得「這一年內應該沒有人畫得比我更多了吧」的程度。
這麼做的話，繪畫功力一定會大幅提升。
現在只要上網，圖片要多少有多少，即使要臨摹也不愁沒有題材。

順帶一提，四分割也是不錯的方法。正式稱為「四等分法」。

 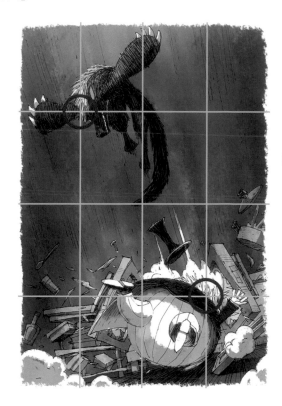

分別將角色的頭部方向放在左上和右下的交叉點上。
也有別稱為日本國旗式構圖的二等分法。
就是將角色畫在正中間，這是我很喜歡且相當常使用的構圖法。

 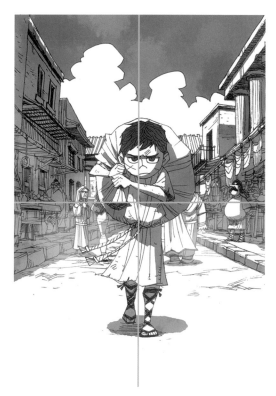

1-3 將消失點設定為一個圓

一般來說，消失點是個「點」，不過如果是一個點的話，可能會覺得有點難畫或是畫面有點無趣。會因被透視綁住而無法自由創作。

盡力想依照透視法畫出風景畫的失敗作⋯⋯。

在這幅畫中，試著將消失點設定為一個「圓」而非一個「點」。像這樣將消失點畫成一個圓，描繪出大致上集中到這個圓的透視圖。

雖然各有各的透視線，但大致上都收到圓裡。

column

☕ 鍛鍊繪畫技巧的方法 ❷

這是另一種鍛鍊方式。

● 將迪士尼電影的畫面，從剛開始到最後一幕都臨摹一遍

我很喜歡迪士尼的電影，因為希望能夠畫出那樣的作品，所以持續臨摹電影的畫面。只要畫面變化就按暫停，然後開始臨摹，
換到下一個畫面再暫停、臨摹，總之就是專注地不停重複這些步驟。
只要臨摹就能吸收到畫面中值得學習之處，所以我覺得很開心。不論是構圖或是人物的變形等等，我從中學到很多。
雖然最後因為比較忙，所以我只畫了最開始的15分鐘。
找到接近自己理想中的畫作並專注臨摹，應該也會很有效果。

這張圖也是如此，走廊的消失點是一個巨大的圓。

儘管到這邊為止，都是從消失點拉出線條，不過慢慢變成可以自己選想要拉哪條線。
從透視的規範中解放之後，可以畫的東西就越來越多，我也因此越來越喜歡畫背景。

1-4 視平線的位置

要將角色或物件放入畫面中時，有時候會不知道該以怎樣的大小配置在哪個地方。

這時就先在畫面上拉出一條橫線。

試著放上角色看看。
順帶一提，這個角色的身高暫時設定為160公分。線條剛好在角色的肚臍附近。這樣就能知道這條線會在地面上約80公分處。

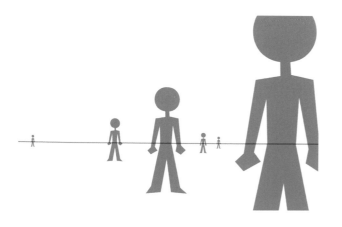

不管鏡頭拉得多遠或多近，都將線放在角色肚臍附近的位置。
以這條線為基準，配置其他物件。

放上電線桿看看。

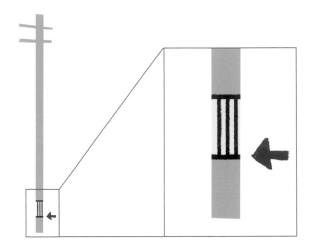

決定電線桿的地面上80公分處。大概是這裡吧……。

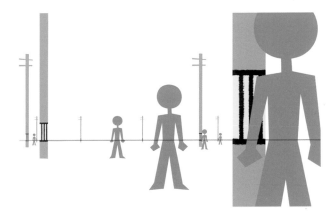

將距離地面上80公分之處重疊在橫線上，放入畫面裡。

接著放上房子看看。

房子距離地面80公分的地方大概是這裡……。

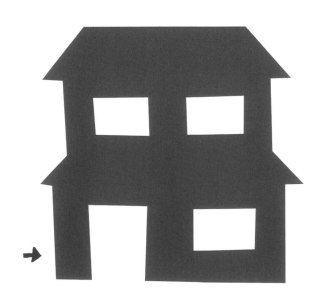

將距離地面80公分的地方以重疊在橫線上的方式配置在畫面中。

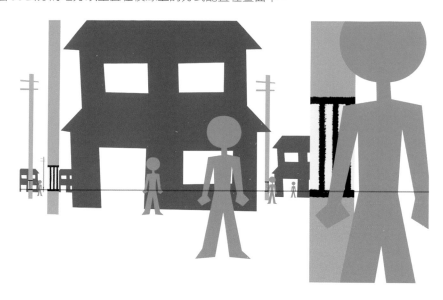

全部的物件放入畫面中大概是這種感覺。像這樣配置物件位置時，可以將線當作基準。這條線好像被稱為「視平線」。

這次試著將線稍微抬起一點看看。

將角色往下拉到距離橫線約一個頭的高度處。這樣就有從地面上方180公分處往下看的感覺。

不管多大的角色，都放在距離橫線一個頭高度處。

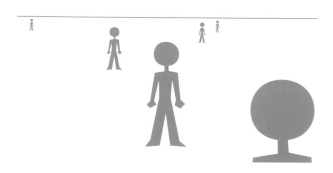

將電線桿距離地面180公分的部分，以重疊在橫線上的方式配置於畫面中。

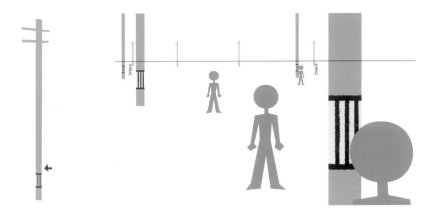

房子距離地面180公分處，大概是這裡吧⋯⋯。

將距離地面180公分的部分，以重疊在橫線上的方式配置在畫面中看看。

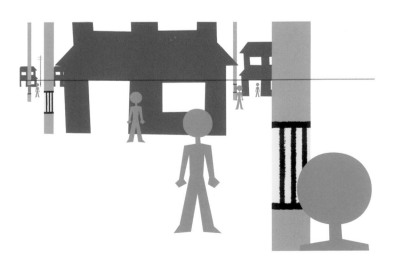

像這樣一邊留意視平線的高度一邊安排畫面，就會比較輕鬆。

Chapter 2
變形

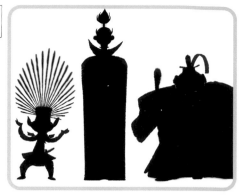

2-1 將形狀簡化

將形狀複雜的物體簡略描繪。就像是將多邊形數多的 3D 模型修正誤差、降低多邊形數。（譯註：在 3D 建模時是用數個多邊形構成模型，所以複雜的圖形＝多邊形數多。）

照一般畫法畫樹很麻煩。

將樹葉和樹枝簡化。

一次像這樣簡化到底會相當有趣。

雲朵之類的也省略後再描繪。

以最低限度描繪,只要能夠傳達自己畫的是什麼就成功了。

説到「變形」，就是將特徵誇張地呈現。我自己也很喜歡將角色或是背景畫成變形的樣子。
舉例來說，試著誇張地描繪出織田信長、豐臣秀吉、德川家康各自的特徵。首先，先思考一下最原始的整體形象。

據説德川家康晚年時身體很肥胖，所以把臉和身體都變形成圓形。

豐臣秀吉個子很矮，所以就設計得很小一個。

織田信長給人的感覺像魔王一樣可怕。加上想要和其他兩個角色的形狀有較不同的變化，所以試著變形成瘦瘦高高的樣子。

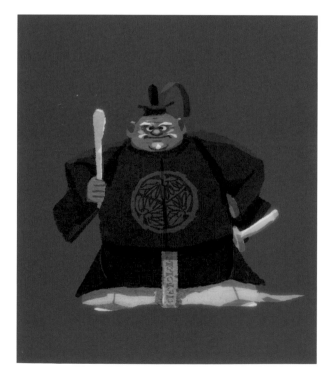

德川家康圓滾滾的，加上有「老狸貓」的稱號，所以將臉部也畫得像狸貓。

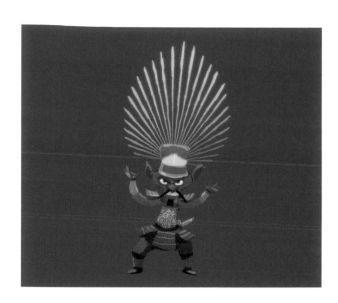

我把豐臣秀吉的身形壓得很矮，加上他又被稱為「猴子」，所以外型也畫出像猴子的感覺。

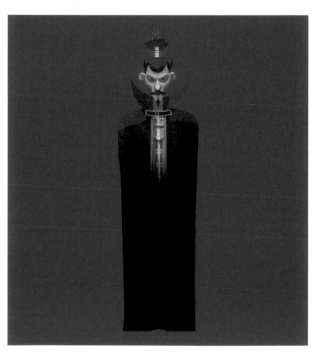

織田信長的話，總之要致力於誇張地呈現恐怖感，所以皮膚也畫成青色……。

 column

☕ 模仿某個對象

我從小就想成為漫畫家，所以不停地畫著漫畫。但因為漫畫中都是以黑白來表現，所以在看現實中的物體時，我總是想著「要以白色表現呢？還是黑色呢？還是要貼網點呢」。

有一天，突然要開始畫彩色插畫時，自己感到非常煩惱。

我沒有任何關於顏色的知識啊！而且一直以來對色彩也沒什麼興趣，完全不知道該如何上色！當時只好趕快開始學習上色的方法。

具體而言，我當時買了迪士尼或皮克斯、夢工廠等動畫電影的美術設定集（書名是The art of ○○○之類的書），從中找出覺得用色很棒的圖，不斷地模仿那些畫。

就像嬰兒會模仿大人，進而快速地成長。畫畫也一樣，看著比自己更專業厲害之人的作品並加以模仿。就是這樣成長的。

進步到自己一人也能前行的時候，應該就能開拓出屬於自己的道路了。

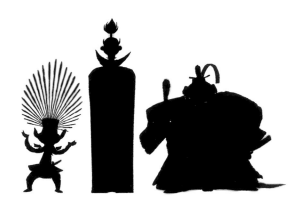

轉換成剪影是這種感覺。
變形到透過剪影就能知道誰是誰，這
點也很有趣。

2-3 破壞形狀

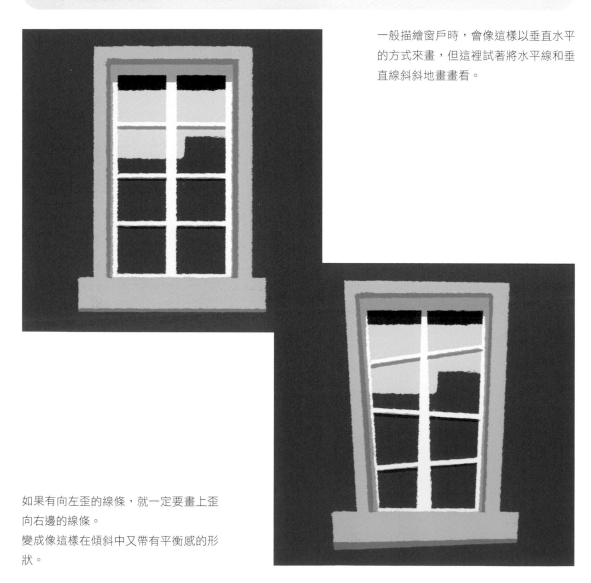

一般描繪窗戶時，會像這樣以垂直水平
的方式來畫，但這裡試著將水平線和垂
直線斜斜地畫畫看。

如果有向左歪的線條，就一定要畫上歪
向右邊的線條。
變成像這樣在傾斜中又帶有平衡感的形
狀。

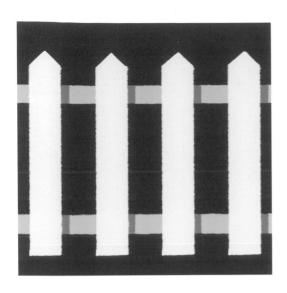
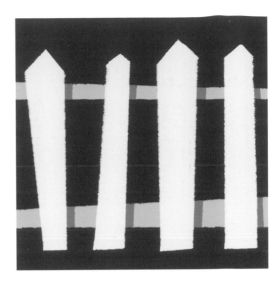

一般描繪柵欄時是這樣。

將線條斜斜地畫、隨意地變換粗細,這樣看起來會變得非常有趣。

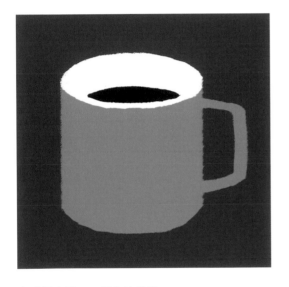
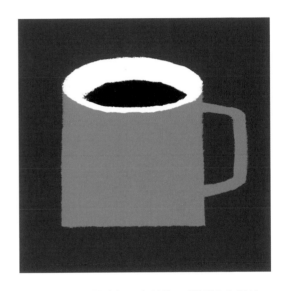

咖啡杯也是,一般會這樣畫。

可以像這樣隨性地把下方裁掉。從透視中解放、充滿自由的感覺,我自己也很喜歡。

參考照片等資料來畫,就會畫得越來越貼近真實,但像這樣特意破壞形狀,就能畫出自己喜歡的作品。

 column

畫圖時的「開關」

我在畫圖前有個必備的儀式。就是「泡咖啡」。
只要在工作桌前喝咖啡就會馬上打開開關,將大腦轉換成畫圖模式。反過來說,沒有咖啡我就畫不出來。
雖然我只要一開始畫就會忘記咖啡的存在,最後才把放到冷掉的咖啡一口氣喝光……。
對我而言,一天三杯咖啡就差不多了,再多我也不覺得好喝。因此我一天最多也只能畫出三張圖。

[Chapter 1
決定構圖] [Chapter 2
變形] [Chapter 3
調整遠近感] [Chapter 4
光線與色彩
的變化]

Chapter 3
調整遠近感

3-1 活用空間遠近法並調整

有畫出遠近空間感的畫作，會讓人有種被吸進畫面中的感覺。
我認為遠近感有將人的目光吸引到畫面中，且無法離開的能力。

要讓遠方物體呈現出真的很遠的感覺，
就要使用空間遠近法。越遠的物體就會
越接近天空的顏色。

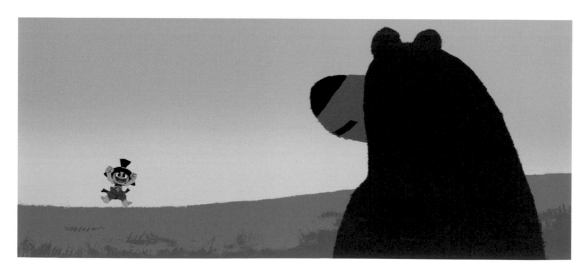

以這幅畫為例，前方和遠方的角色都以同樣色調上色，無法呈現出遠近的空間感。

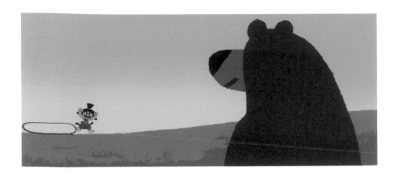

用滴管工具吸取天空下方的顏色。

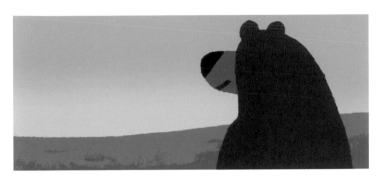

建立新圖層後，將遠方的角色塗滿吸取的顏色。

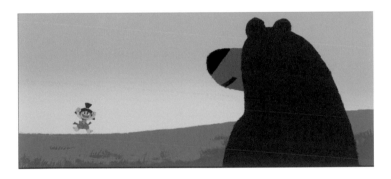

調整不透明度。

競爭對手

大家身邊有被視為競爭對手的人嗎？我有個從小一起長大的競爭對手。

我從小就會給他看我畫的圖或漫畫，當時我覺得我比對方更會畫。

高中畢業後，我成為漫畫家的助手，而一起長大的朋友則去唸武藏野美術大學。

過了一陣子後，我在某個機會下看到了他的作品，當下感到震驚不已。

他也變得太厲害了吧……！而且畫得超級有特色!!

那時我覺得自己輸了。

現在回想起來，或許那是我人生最感到挫敗的時刻。目前為止，自己到底都在幹些什麼……。

從那時開始，我就像瘋了一樣，拚命練習畫圖。

如果沒有競爭對手的話，我的圖大概永遠都不會進步。或許就無法成為插畫家。也有可能根本不會繼續畫畫。

有比自己厲害好幾倍的競爭對手，是一件相當值得感激的事。

我想，現在在網路上就可以看到許多比自己更厲害的人，是個美好時代呢。

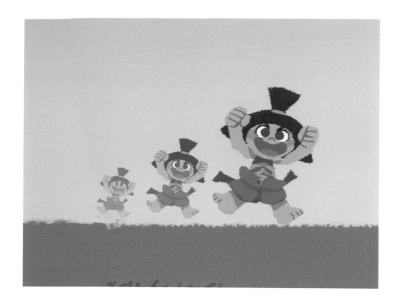

鏡頭越拉越遠，不透明度也會越來越高。

遠方的角色看起來變得更加遙遠。

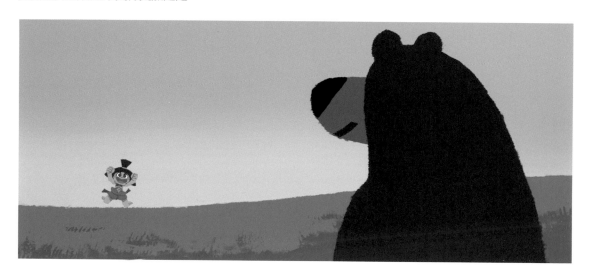

基本上來說，距離鏡頭越近，對比和彩度就會越高，距離鏡頭越遠，對比和彩度就會跟著降低。

 column

蒐集資料的重要性

大家在畫圖時會蒐集資料嗎？

我自己會蒐集非常多的資料。比起畫圖的時間，說不定蒐集資料花的時間還更多呢。如果不能先對要畫的物體有基本的認知，我就會覺得非常不安導致沒辦法作畫，所以蒐集資料是必須的。

如果要重現實存在的城鎮，我會在網路上搜尋相關資料，可以實際走訪一趟的地方就會去拍攝很多照片。沒辦法說去就去的國外場景，我會利用 google map 散步一番。不管是椅子還是打字機，對要畫的任何物體都是這樣，在要開始畫的時候，無論如何都要先蒐集資料。

以前沒有網路的時代，要找資料就只能去圖書館，但現在真的非常方便。

我最近也很常用 Pinterest 這個網站來蒐集資料。自己想找的東西會永無止境地出現，所以常忍不住一直看下去……。

這就是我蒐集資料很花時間的原因。

3-2 利用景深呈現距離感

我在遊戲公司工作那會，用 Unity 或 AE 等遊戲製作軟體來做背景時，經常會使用景深呈現，但畫插畫時幾乎不會這麼做。因為我覺得呈現出景深的話會太有數位感，不太適合自己的插畫風格。
但在極少數的時候還是會用到。

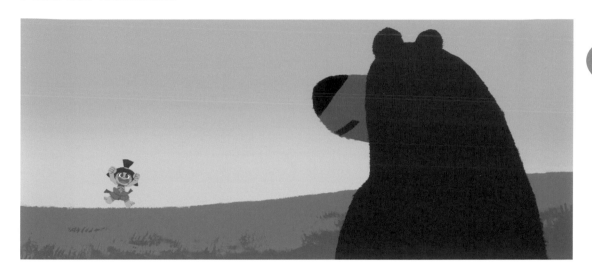

將前方的熊做出模糊效果。

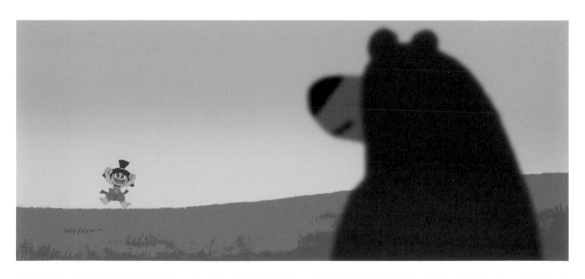

從「濾鏡」選單中選取「模糊」，再點選「高斯模糊」，就能將熊做出模糊的感覺。這樣一來，熊和少年之間就會出現距離感。

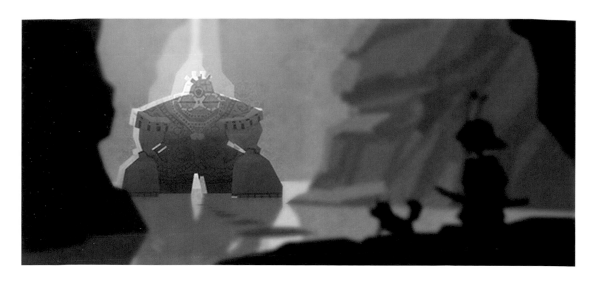

這幅畫中也運用了模糊效果。

我比較喜歡清晰的畫面,所以不太會用這個功能,但如果想讓畫面多有一些變化的話可以用用看,或許會有不錯的效果。

column

 介紹在其他出版社出版的作品、書籍

在 Part 4 中,採用了許多我在其他工作中所描繪的插畫作為範例。

在這裡會為大家分別介紹這些作品或是書名。

● 參與製作的作品

『老師敬服 Master of Respect』

株式會社 Hobby Japan

　矢沢賢太郎(System)

　ヒョーゴノスケ(Art)

　山内貴司(Plan E)(Art)

偕成社

『恐怖横丁13番地』 系列

株式會社偕成社

 作者：Tommy. Donbavand

 譯者：伏見操

 插畫：ヒョーゴノスケ

KADOKAWA

『我就是這樣活下來的！』 系列

株式會社KADOKAWA

 作者：Lauren Tarshis

 譯者：河井直子

 插畫：ヒョーゴノスケ

『密碼同好會』 系列

株式會社KADOKAWA

 作者：Penny Warner

 譯者：番由美子

 插畫：ヒョーゴノスケ

3-3 以充滿效果的方式加上陰影

前方與遠方明度沒什麼變化的圖，很難一眼便看出來在畫什麼。

這時候用常理以外的方式，在前方加上陰影，就會變得很好理解。

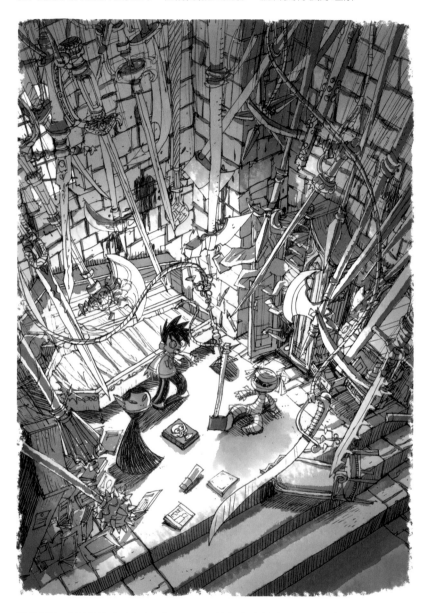

天花板上垂吊著許多武器的房間。辛辛苦苦畫出許多武器，但乍看之下完全看不出來。

124

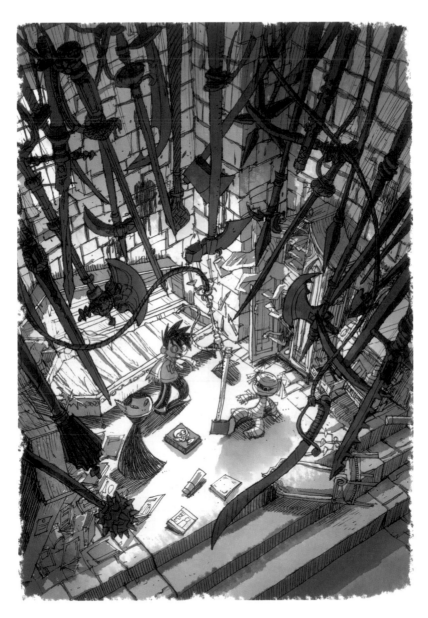

試著在武器上加上陰影。整體畫面就變得比較容易理解。

在下一頁，會跟大家介紹我過去描繪的畫中於前方加上陰影的範例作品。不必改變構圖，就能簡單地呈現
出遠近感。

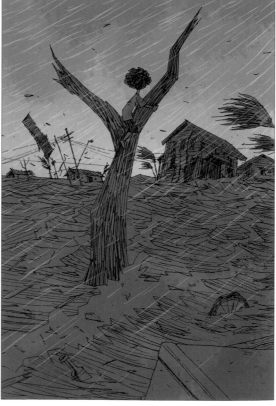

column

Q&A

之前於 twitter 募集了大家想問我的問題。在這邊選出一些來回答。

Q. 是從幾歲開始畫圖？當時是畫什麼樣的畫？

A. 我從懂事以來就開始畫圖了。當時很常畫哆啦A夢。幼稚園的朋友還說我「除了藤子不二雄老師之外，是第二會畫哆啦A夢的」呢。

Q. 如果要針對同一個主題的插畫提出幾個不同的作品，會如何做變化呢？

A. 首先會將構圖整體大改造。色調也會畫出截然不同的風格。

Q. 有人說「只要多畫就會畫得更好」，但如果只畫自己喜歡的圖，也能畫得更好嗎？

A. 我也很想要能夠畫得很好，但應該自己也不知道該怎麼做。

Q. 描繪人物時有沒有先後順序？

A. 我會先從頭部的輪廓開始畫起。接著會大概畫一下身體的輪廓，再開始描繪細節。

Q. 有拿來當作參考的作品或是受到哪些作品的影響嗎？

A. 這太多了，寫不完。

Q. 如果沒有參考資料我就什麼都畫不出來，要怎麼樣才能練到可以自由自在地畫呢？

A. 我也是沒有參考資料就什麼也畫不出來的人。首先要不斷地搜尋資料。

Q. 描繪黑白插畫和彩色插畫時，有沒有什麼不同的地方？

A. 我的話是會用黑白的方式來描繪線稿，這點就完全不同。還有如果描繪黑白的作品時就不會描繪光線。

Q. 平常發表在 twitter 或 instagram 上的插畫，大概都花了多少時間在畫？

A. 雖然各有不同，不過平常的工作大概以花一天畫草圖、花一天畫出完整底稿的進度進行。有時候會整天畫不到一小時，但也有時候一天會畫超過十小時。繪製角色眾多的圖畫時會花上更多天。

Q. 我很不擅長畫衣服的皺褶、身體動作以及透視感很強烈的構圖。有什麼推薦的練習法嗎？

A. 我的話會蒐集很多與衣服皺摺、活動中的人體、透視感強烈構圖的相關資料，然後開始臨摹。如果能夠模仿地非常像的話就會放下資料，開始自己畫畫看。

Part
4

關於整體畫面呈現與完稿

127

反之，在畫面深處加上陰影，就能讓畫面更淺顯易懂。

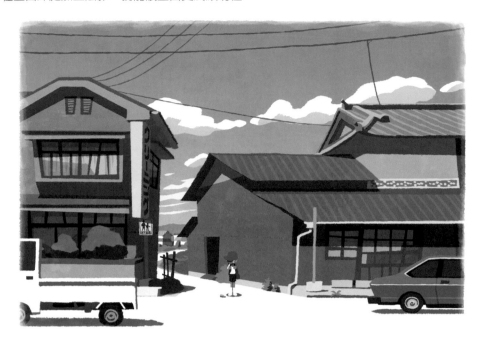

整體色調明亮的畫。

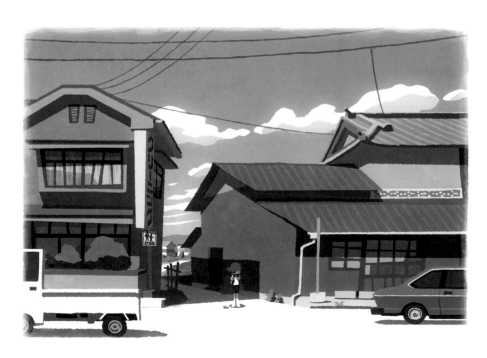

透過在畫面深處加上陰影，讓角色更加清楚浮現，變成整體能一目了然的作品。其實可以根據畫面需要，將影子任意地拉長、變大等等。

3-4 其他能呈現出透視感的小技巧

除了上述以外，還有一些能呈現出透視感的小技巧。

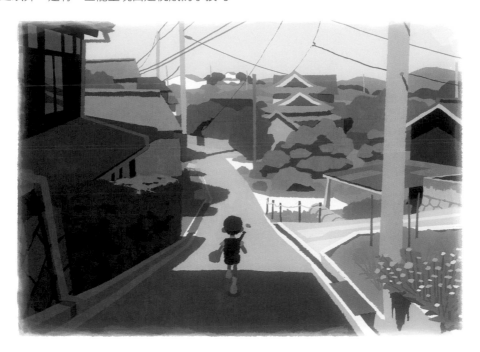

將同一個物件改變大小和位置，就能呈現出透視感。在這張作品中就利用了電線桿。
為了淺顯易懂，先把電線桿畫成紅色，就變成下方這幅圖。

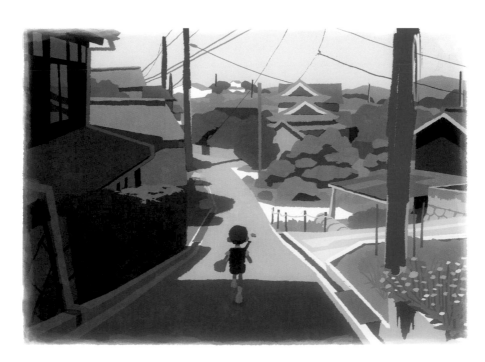

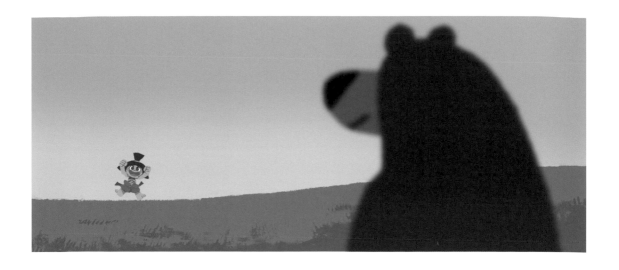

在圖中畫出由前方向遠方延伸的道路或雲，效果也很好。

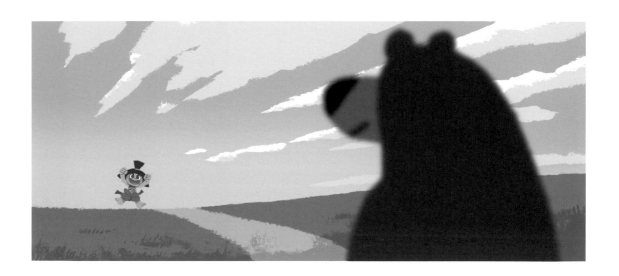

 Twitter

「該怎麼做才能成為插畫家？」儘管常被這樣問，但其實我也沒有確切的答案。
不過我可以跟大家說自己是如何成為插畫家的，在這邊跟大家分享。
那就是「從把作品上傳到 twitter 開始」。
我正是因「在 twitter 上很常看到別人轉推ヒョーゴノスケ的作品並留下印象」，進而獲得了哆啦A夢電影工作的邀約。
接著，哆啦A夢的電影海報在 twitter 上流傳，來找我合作插畫的工作也變多了。
如果沒有在 twitter 上傳發表自己的作品，那我大概也沒有辦法成為插畫家。
總而言之，我認為將自己的作品傳播出去是非常重要的。

在各處畫上像煙霧般的物件，這也是讓物體前後關係變得更加清楚的方法。

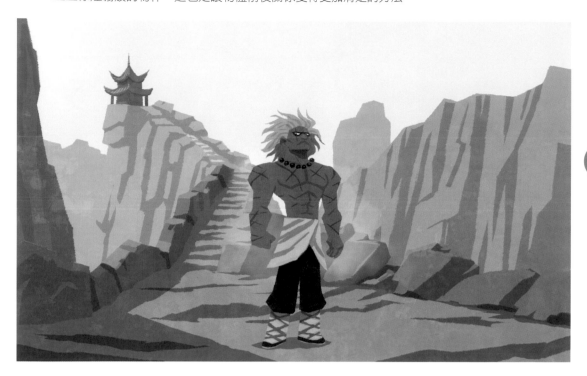

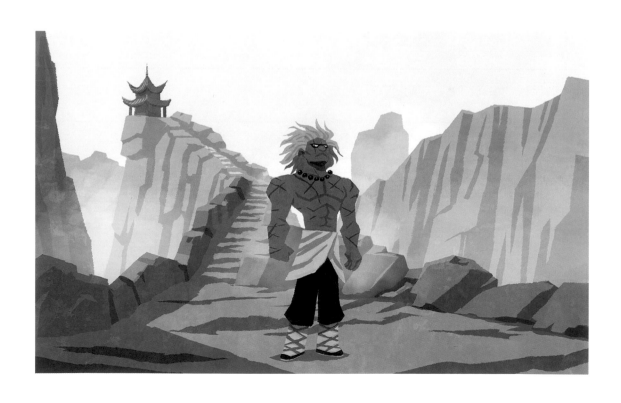

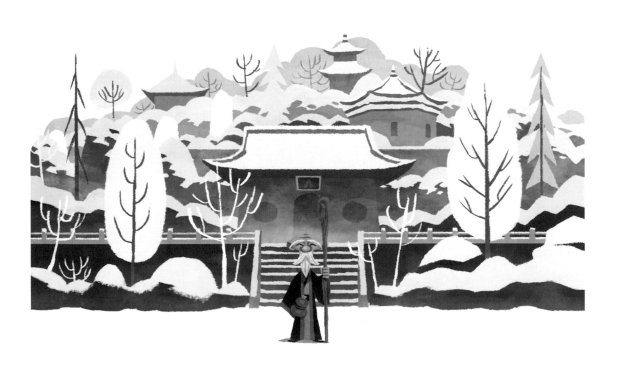

Chapter 4
光線與色彩的變化

4-1 簡單設定讓色彩統一

早晨或夕陽、晚上等,將色彩統一便更能呈現出當時的氛圍。
也可以一開始就先選定顏色來畫,但也可以不多加考慮、大致上色後再來調整。

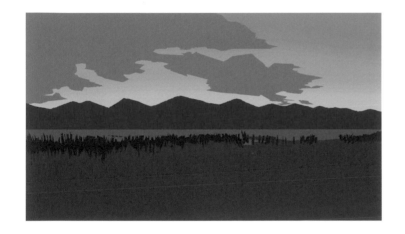

這是一幅色彩沒有統一的畫作。

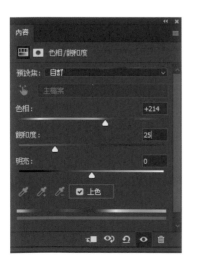

在調整圖層中選擇「色相、飽和度」,並勾選「上色」。

色彩統一了。

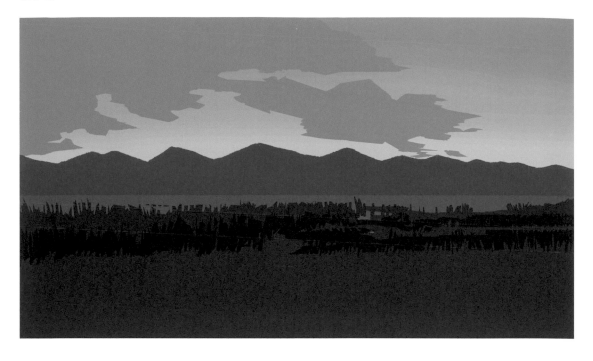

因為想統一為紫色，所以調整色相的數值。

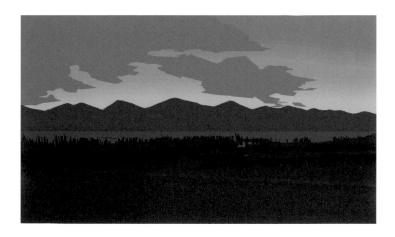

為了不要讓色彩太過一致，因此稍微調降，調整圖層的不透明度。

變成恰到好處的顏色了。

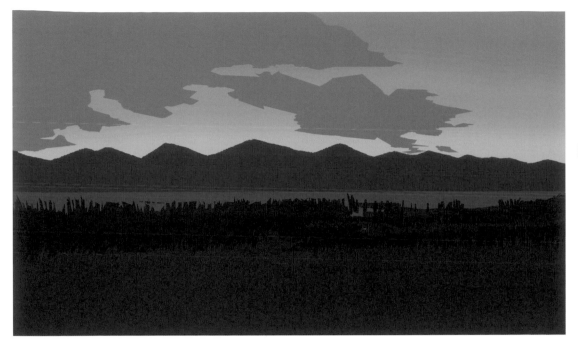

以同樣的作法也可以改變明度。

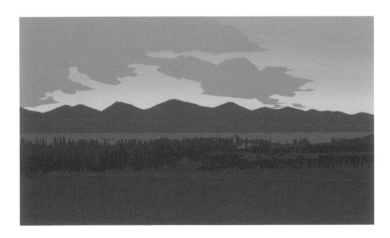

提高明度後，就能呈現黎明的
氣氛。

將明度調降後就會變得很有夜
晚的感覺。

也有只要加上一張圖層，就能完全改變已完成作品之氣氛的方法。

以 Part 3 中畫好的插畫作為範例。

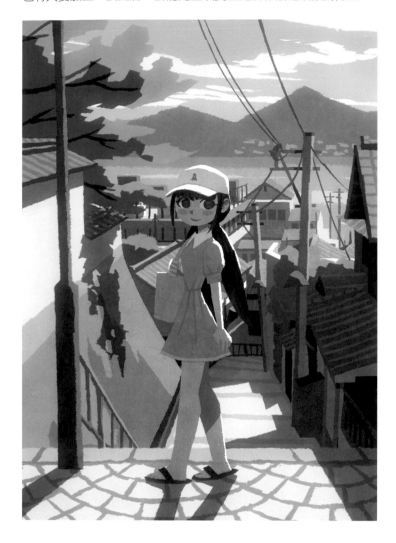

建立新圖層，用填滿工具將圖層填滿顏色。

將圖層的混合模式設定為「色相」，調整不透明度。

變成配色有點奇怪的畫了。

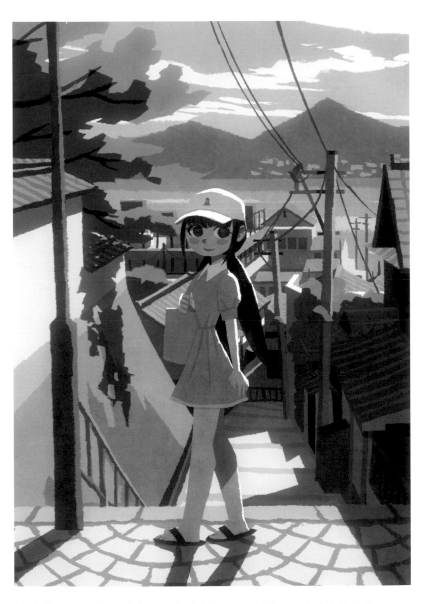

試試看不同的顏色，也有可能會變成超乎預期的作品，真的非常有趣。

4-3 讓人物從背景中突顯出來

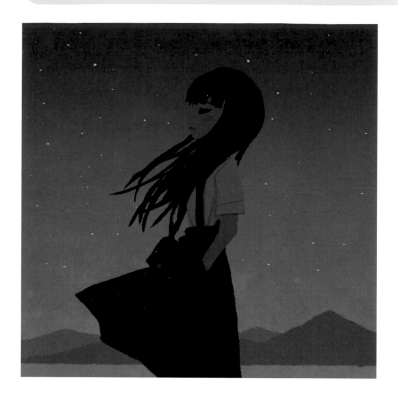

有時畫好人物和背景後，會覺得人物和背景太過融合，導致人物好像被背景埋沒，不太顯眼。

這是描繪無輪廓線插畫時常有的狀況。在這裡要介紹幾個解決的方法。

將人物的明度降低。
這樣人物臉部的輪廓會更清楚。

接著反過來將天空稍微調亮看看。
人物就從背景中突顯出來了。如果不想太過醒目或覺得依舊不太明顯，這時只要調整明度，就能做出想要的樣子。

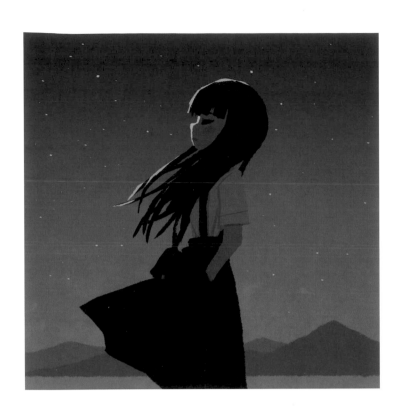

在人物上加上亮部，也能讓人物從背景中突顯出來。

有時候會很難看出上了色的背景和人物色調是否一致。這時候可以使用調整圖層，將畫面整體轉為灰階，就能夠一目了然。

我在最後的步驟時，都會把自己的作品轉換為灰階，確認一下。

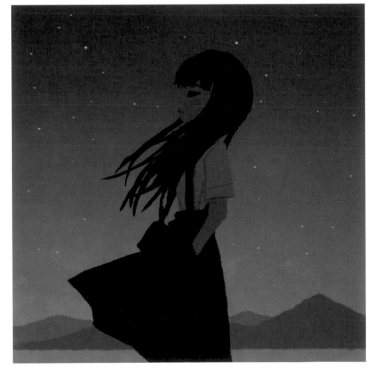

4-4 呈現出空氣感

常有人說我的作品很有空氣感、看起來好像在發光、畫面整體的氣氛相當舒服，我想大家指的，可能就是這裡要介紹的技法。

「讓明亮的部分更加散發光彩」。

我幾乎在每張作品中都用了這個手法，我想，這也可說是所謂「空氣感」的真面目吧？

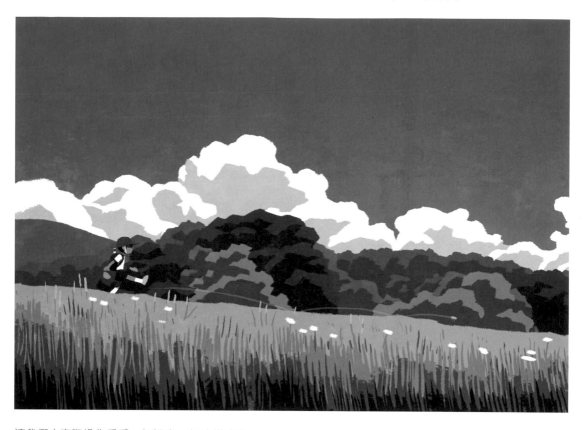

讓我們來實際操作看看。假設有一幅這樣的畫。

從「選取」選單中點選「顏色範圍」。
再於視窗中選取「亮部」。

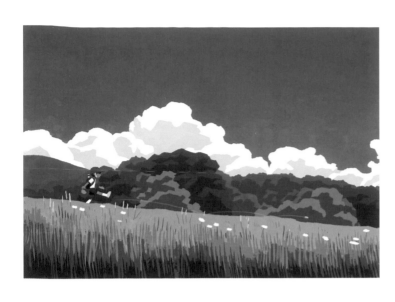

點選「OK」後，直接將選取的部分複製、貼上，再將混合模式設定為「強烈光源」。

從「濾鏡」選單中選取「模糊」，再從中選取高斯模糊，依照畫面需求調整數值即可。

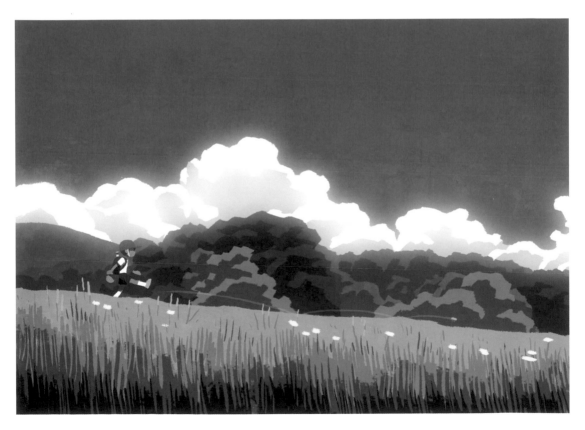

如何？是不是呈現出空氣感了呢？

這裡快速瀏覽一下我十多年前的畫作。

這個時期一直在畫漫畫，因此都是以線條為主的畫。和現在的風格完全不同。
順帶一提，我幾乎都沒有上色，對上色完全沒興趣，背景也是用填滿工具填滿了事。

之後開始對3D產生興趣，所以都在做3D的創作，幾乎不太畫畫。
雖然是遠離繪畫的一段時間，不過做出來的東西，卻和現在的畫作感覺很相近。

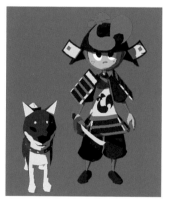
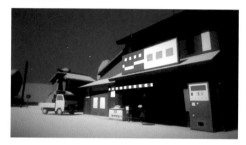

接著，是當下正在創作的「桃太郎」繪本。
我在繪製這個作品時，幾乎投注了所有心力。

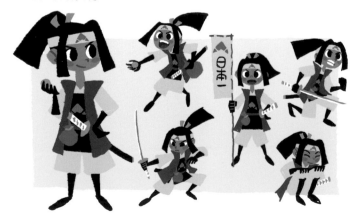

結語

收到製作這本書的邀約時，我手邊的工作也相當忙碌，所以先以插
畫工作為優先，有空的時候才來寫這本書的內容，以一種緩慢的節
奏開始。

然後就過了四年……。

這本書終於成功出版了。

非常感謝技術評論社的編輯落合先生，總是忍耐我且等了我這麼長
一段時間（真的非常抱歉）。

關於現在的創作方式，其實我自己開始固定用這個畫法已經長達五
年之久。

本書中雖然記載了我最新的畫法，但之後會變成怎樣，我自己也不
人清楚。

連上網路的瞬間，就能看到許多自己還不知道的優秀創作者。

會受到衝擊、產生嫉妒心、然後沮喪不已。

接著重新站起來，不斷研究與練習。

今後的我，畫風會有什麼樣的變化呢？

一輩子都得持續鍛鍊學習才行。我們一起加油吧！

2021 年 1 月

ヒョーゴノスケ

■作者簡介
ヒョーゴノスケ
廣島縣福山市出身。插畫家。
以大膽的光影處理手法，和如同繪本般溫柔且動人心弦的畫風，在讀者心中留下深刻的印象。
負責過童書「密碼同好會」、繪本「星之卡比」、「寶可夢集換式卡牌遊戲」等作品的插圖，活躍範圍相當廣泛。

■日文版 STAFF
封面插圖　　　　　ヒョーゴノスケ
內文設計・組版　　KUNIMEDIA 株式会社
製作協力　　　　　株式會社 KADOKAWA
　　　　　　　　　株式會社偕成社
　　　　　　　　　株式會社 HOBBY JAPAN
編輯　　　　　　　落合祥太朗

用無輪廓線技法
畫出可愛的童趣世界
日本人氣繪師的壓箱祕訣大公開！

2021 年 8 月 1 日初版第一刷發行

作　　　者　　ヒョーゴノスケ
譯　　　者　　黃嫣容
編　　　輯　　魏紫庭
美術編輯　　　黃郁琇
發 行 人　　　南部裕
發 行 所　　　台灣東販股份有限公司
　　　　　　　＜地址＞台北市南京東路4段130號2F-1
　　　　　　　＜電話＞(02)2577-8878
　　　　　　　＜傳真＞(02)2577-8896
　　　　　　　＜網址＞http://www.tohan.com.tw
郵撥帳號　　　1405049-4
法律顧問　　　蕭雄淋律師
總 經 銷　　　聯合發行股份有限公司
　　　　　　　＜電話＞(02)2917-8022

著作權所有，禁止翻印轉載，侵害必究。
購買本書者，如遇缺頁或裝訂錯誤，
請寄回更換（海外地區除外）。
Printed in Taiwan

TOHAN

國家圖書館出版品預行編目資料

用無輪廓線技法畫出可愛的童趣世界：日
本人氣繪師的壓箱祕訣大公開！/ ヒョー
ゴノスケ著，黃嫣容譯. -- 初版. 臺
北市：臺灣東販股份有限公司, 2021.08
144 面；18.2×25.7 公分
ISBN 978-626-304-790-7 (平裝)

1. 插畫 2. 繪畫技法

947.45　　　　　　　　　110011025

HYOGONOSUKE-RYU
Illust NO KAKIKATA by Hyogonosuke
Copyright © 2021 Hyogonosuke
All rights reserved.
Original Japanese edition published
by Gijutsu-Hyoron Co., Ltd., Tokyo
This Complex Chinese edition published
by arrangement with Gijutsu-Hyoron Co., Ltd., Tokyo
in care of Tuttle-Mori Agency, Inc., Tokyo.